# Modern Girl

# 모던 걸

**초판 1쇄 인쇄** 2022년 7월 10일
**초판 1쇄 발행** 2022년 7월 20일

**지은이** 이보라
**펴낸이** 이범상
**펴낸곳** (주)비전비엔피 · 이덴슬리벨

**기획편집** 이경원 차재호 김승희 김연희 고연경 박성아 최유진 김태은 박승연
**디자인** 최원영 이상재 한우리
**마케팅** 이성호 최은석 전상미 백지혜
**전자책** 김성화 김희정 이병준
**관리** 이다정

**주소** 우)04034 서울시 마포구 잔다리로7길 12 (서교동)
**전화** 02)338-2411 | **팩스** 02)338-2413
**홈페이지** www.visionbp.co.kr
**인스타그램** www.instagram.com/visionbnp
**포스트** post.naver.com/visioncorea
**이메일** visioncorea@naver.com
**원고투고** editor@visionbp.co.kr

**등록번호** 제2009-000096

**ISBN** 979-11-91937-17-6  14650

도서에 대한 소식과 콘텐츠를
받아보고 싶으신가요?

# *Modern Girl*

패션 일러스트레이터 이보라, 100년 전 가장 화려했던 모던 걸의 스타일을 재현하다!

## 모던 걸

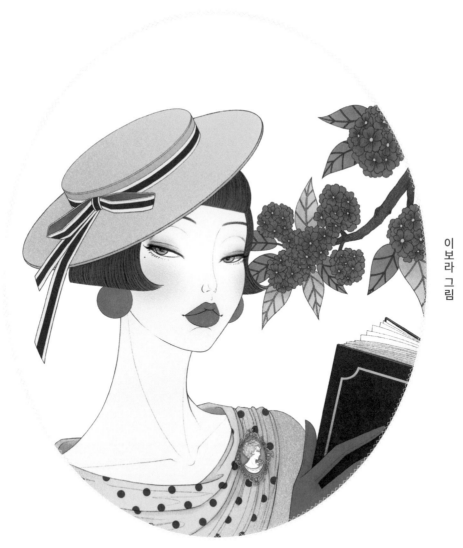

이보라 그림

이덴슬리벨

# 행복한 마음으로

저는 입고 싶은 옷을 그림으로 그리는 걸 좋아합니다. 여러 시대의 다양한 의상을 좋아하지만 특히
1920~1930년대의 빈티지한 느낌을 정말 좋아합니다.
《모던 걸》 컬러링북은 제가 좋아하는 1920년~1930년대 동서양의 빈티지한 무드를 그려냈습니다.

오래전 한 외국 일러스트레이터에게 기자가 질문했습니다.
"일러스트레이터가 꼭 갖춰야 할 자질이 있다면 무엇인가요?"
그에 대한 답변이 오랫동안 제 마음에 남았습니다.
"행복한 마음이 없으면 그림을 그릴 수가 없어요. '여기에는 알록달록한 노란색을 칠해야지, 여기는
하얀색을 써야지.' 하는 생각들은 행복하고 평안할 때 나옵니다."

《모던 걸》을 색칠하는 동안 여러분이
좋아하는 장소에서, 좋아하는 음악과 함께,
행복하고 편안한 마음으로 색칠해 주셨으면 합니다.
너무 잘하려고 애쓰지도 말고, 그저 스트레스 없이 즐겨주셨으면 하는 바람입니다.

완성도 또한 자신이 정하는 것입니다.
립이나 블러셔만 간단하게 포인트로 색칠해 주셔도 괜찮습니다.

예시와 달라도 괜찮으니 자신이 원하는 컬러로 마음껏 채워보세요.
그런 마음으로 채우다 보면 이 책은 오롯이 자신만의 특별한 그림으로 완성될 것입니다.

패션일러스트레이터 이보라

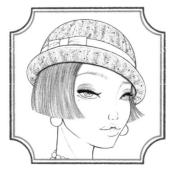

1. 컬러링 하고 싶은 페이지를 정합니다.

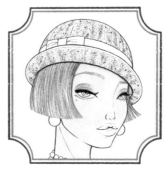

2. 색연필을 눕혀서 손에 힘을 빼고 얼굴 전체에 부드럽게 색칠해 줍니다.

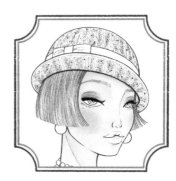

3. 손에 힘을 뺀 상태에서 얼굴 음영이나 눈 화장, 블러셔, 쉐딩 부분을 색칠합니다.

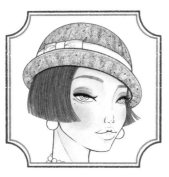

4. 헤어와 모자 부분도 손에 힘을 빼서 밑색을 깔아줍니다.

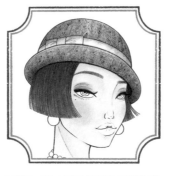

5. 헤어, 모자 부분의 명암을 넣어줍니다. 이때 모자의 리본은 블랙으로 색칠할 예정이므로 깔끔하게 색칠해 주지 않아도 괜찮습니다.

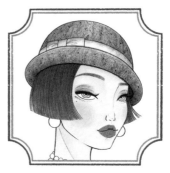

6. 눈동자와 입술처럼 작은 면적의 부분을 색칠합니다.

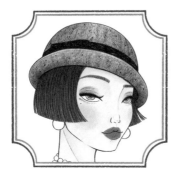

7. 색연필을 뾰족하게 깎은 뒤 세워서 머리카락의 디테일, 눈이나 입술 부분, 모자의 리본 부분에 색칠합니다.

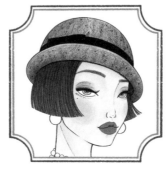

8. 뾰족하게 깎은 색연필로 입술의 외곽이나 머리카락 아웃라인, 모자 리본 부분처럼 깔끔하게 색칠해야 할 부분을 정리해 줍니다.

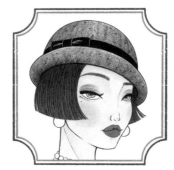

9. 흰색 잉크 펜을 사용하여 리본 부분의 주름을 표현해주고 마무리합니다.

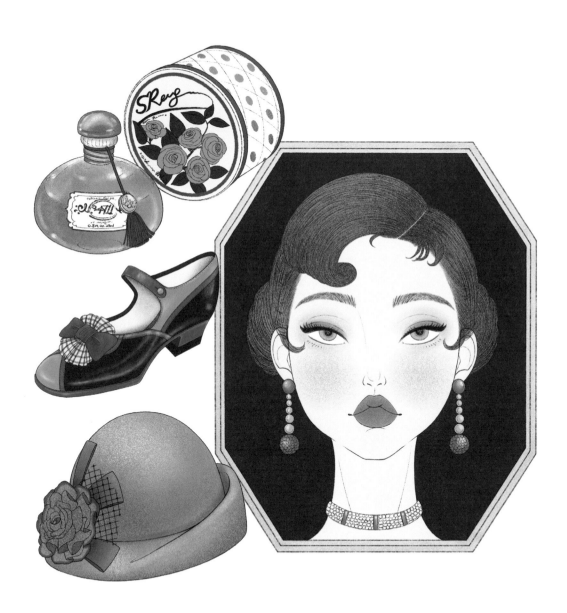

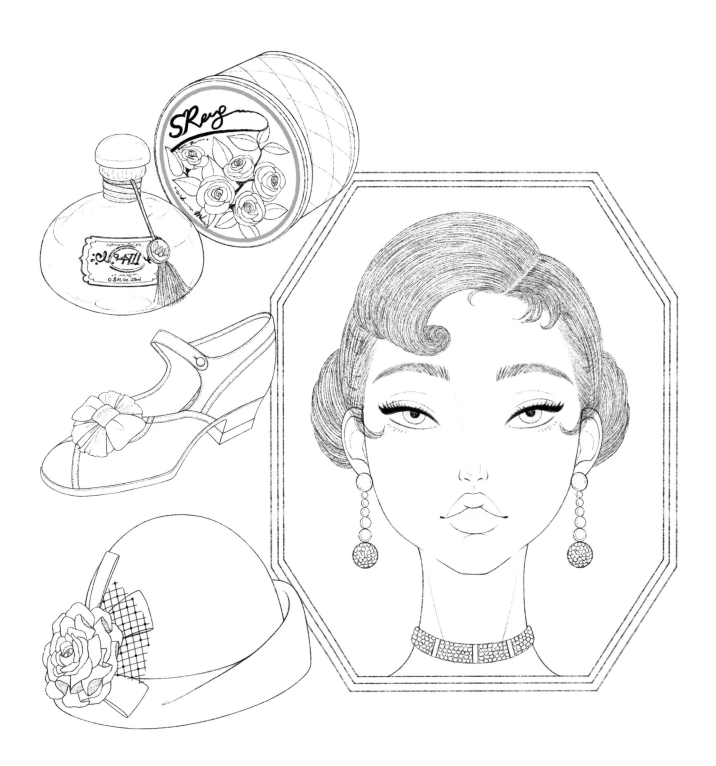

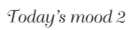

Today's mood 2

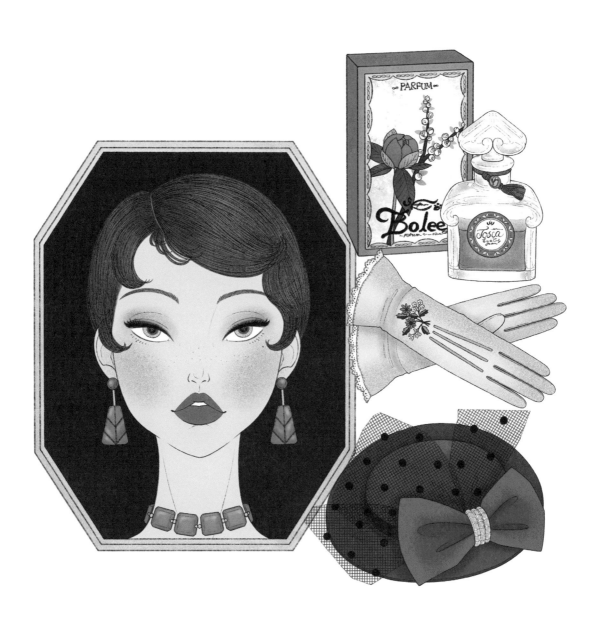

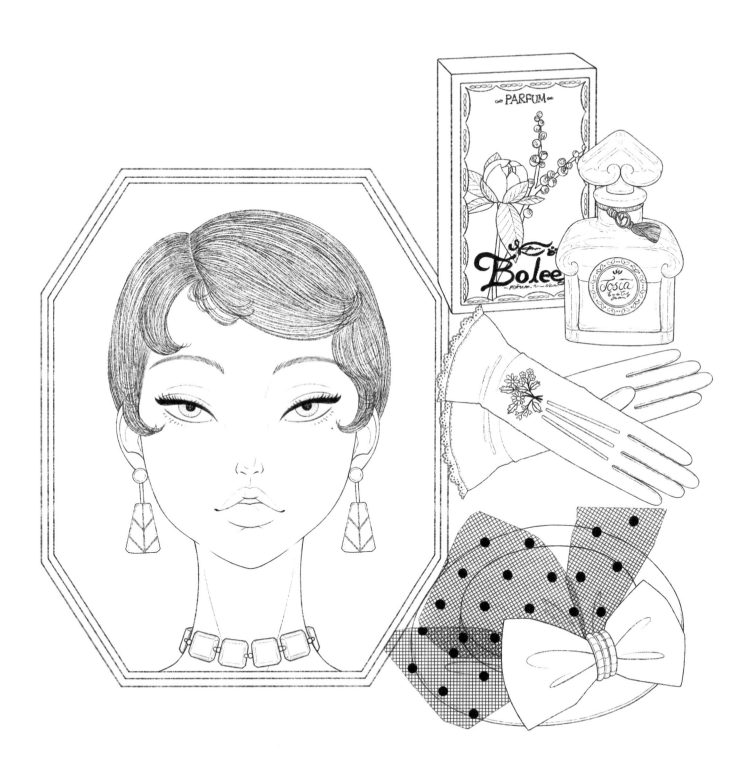

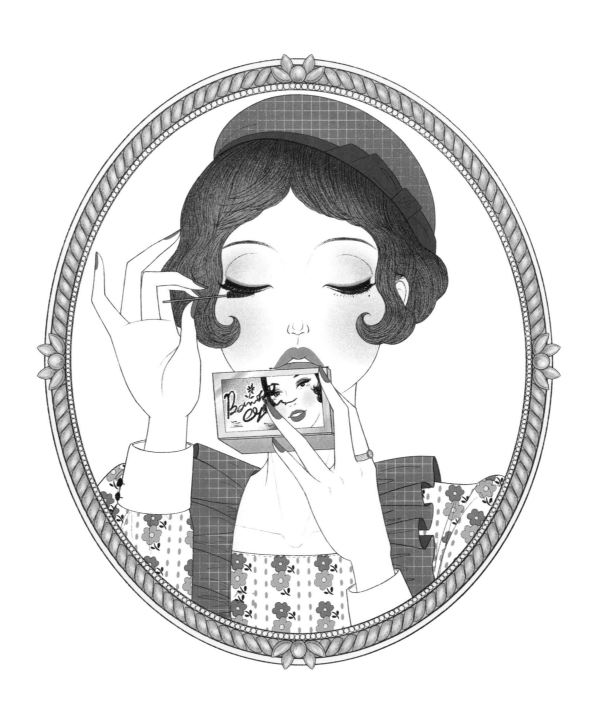

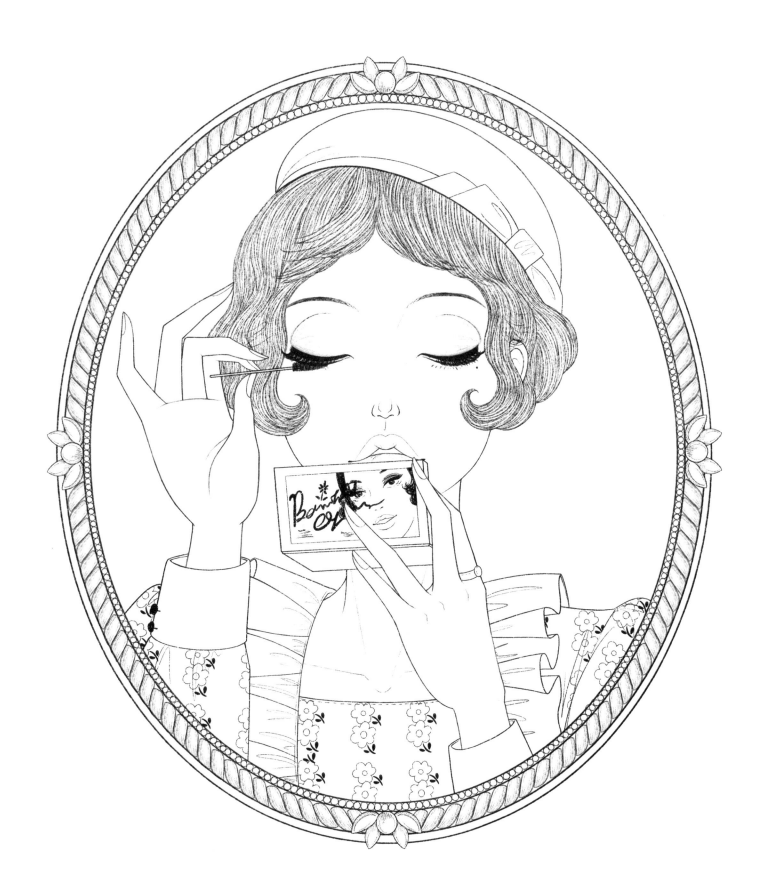

외출 준비 2

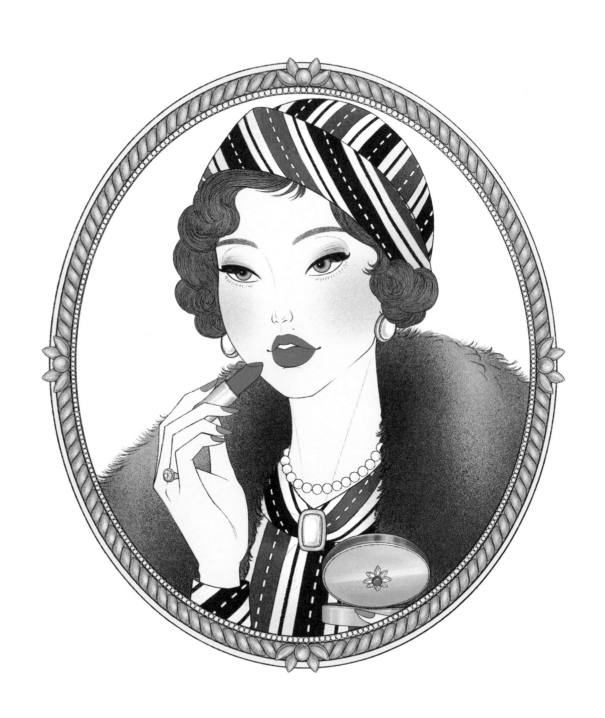

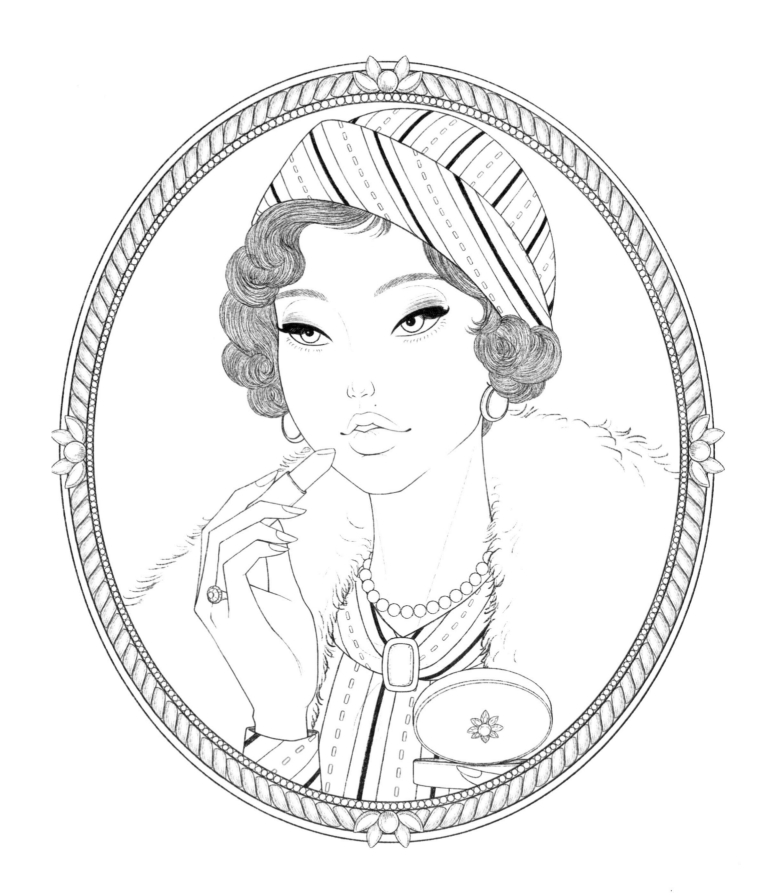

Dress up

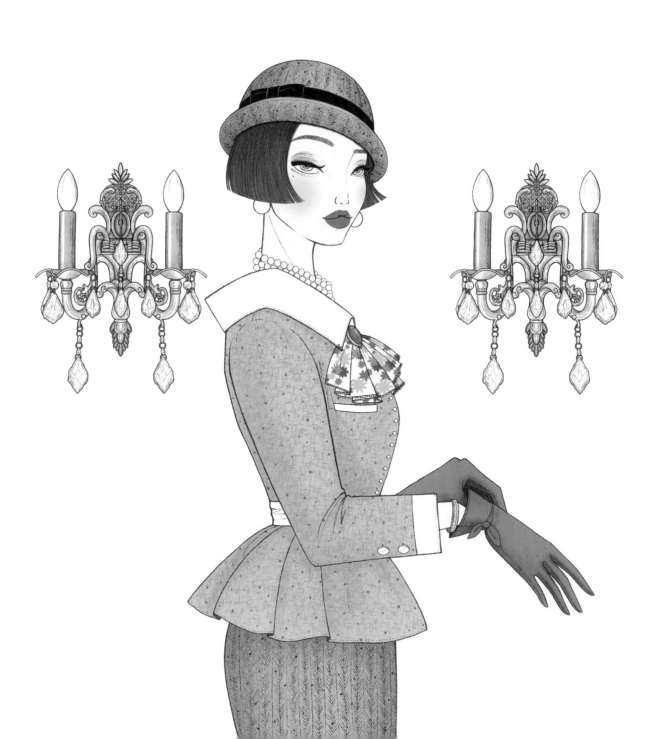

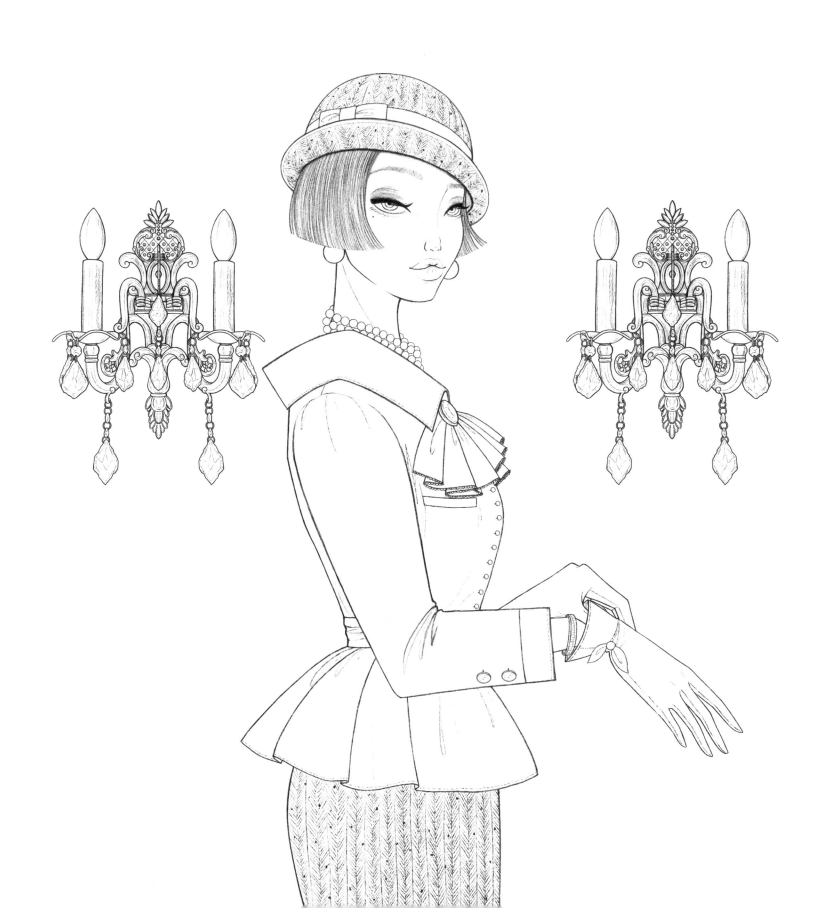

모던 걸

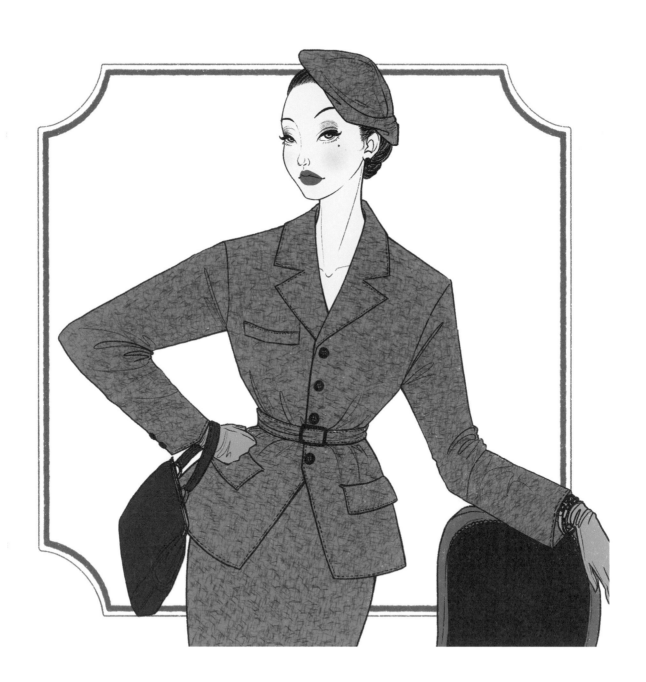

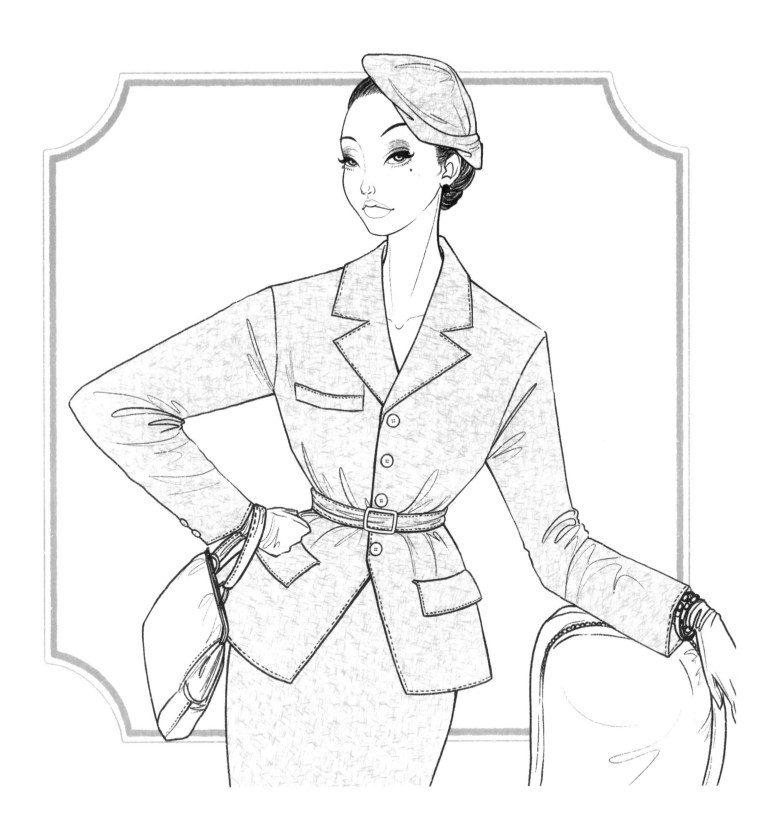

## 모던 보이

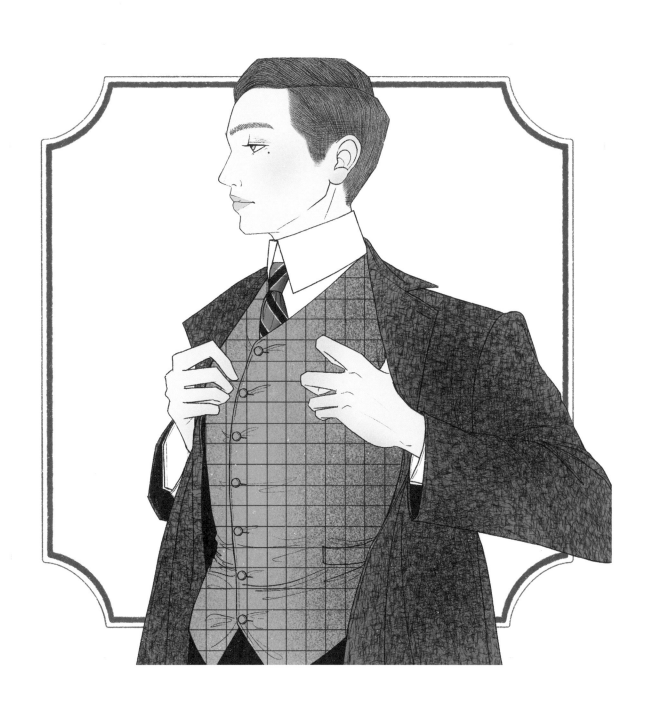

## Couple

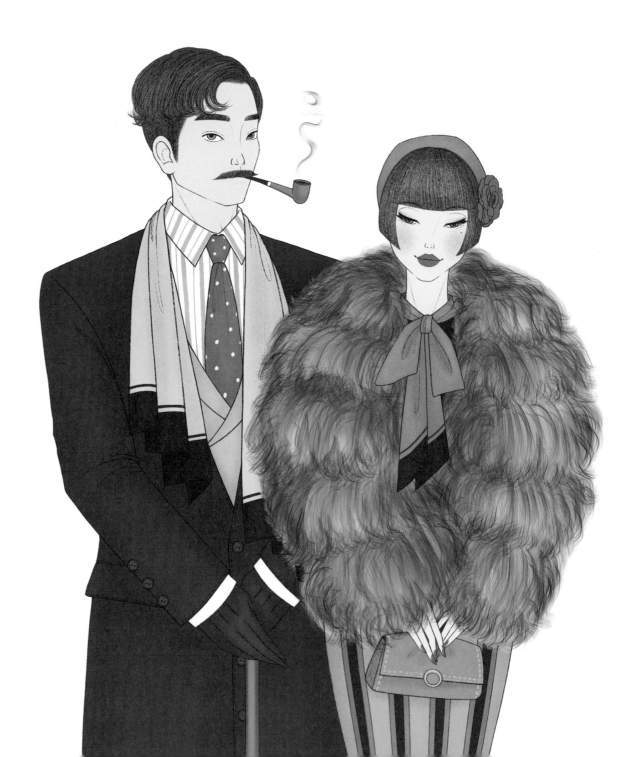

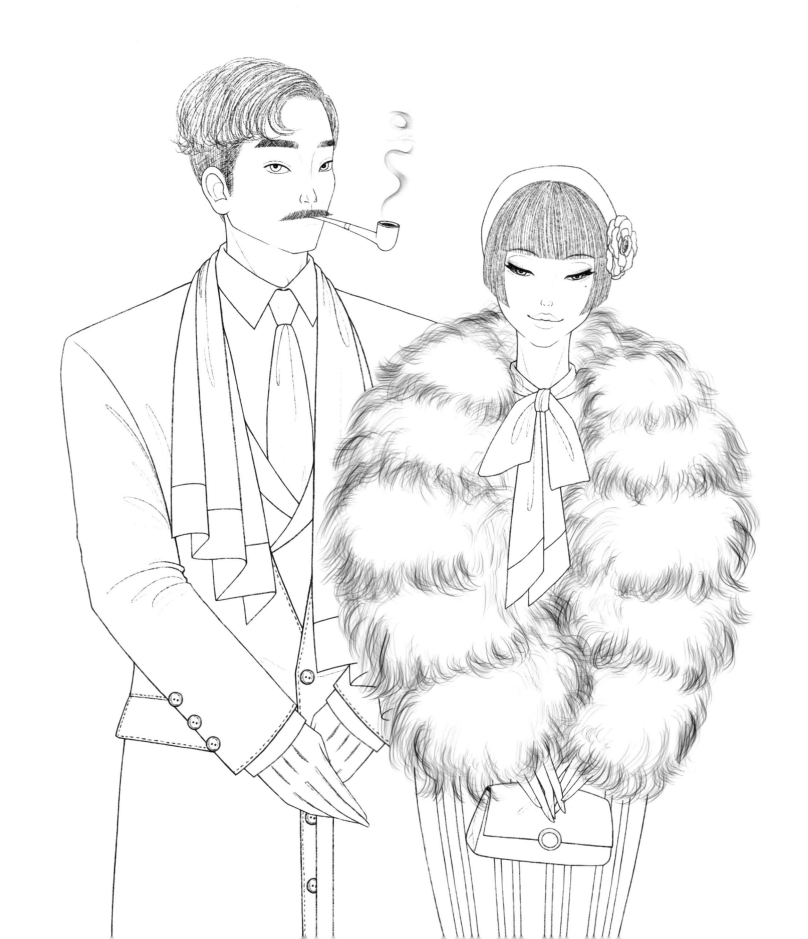

*Dance with me*

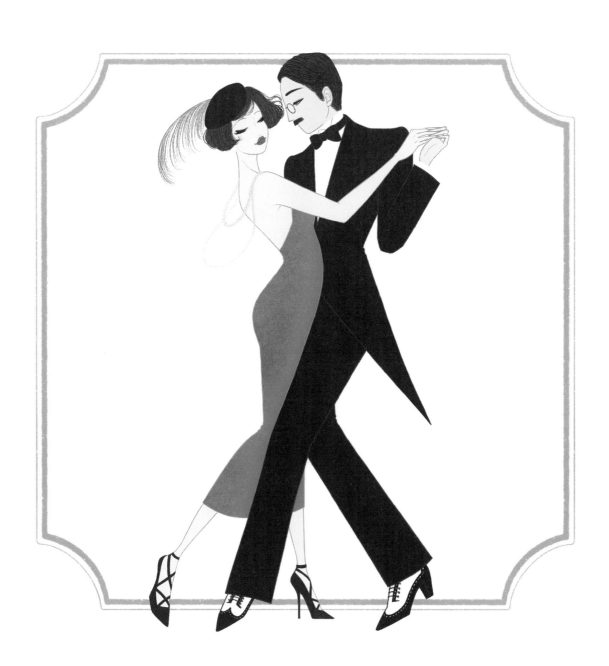

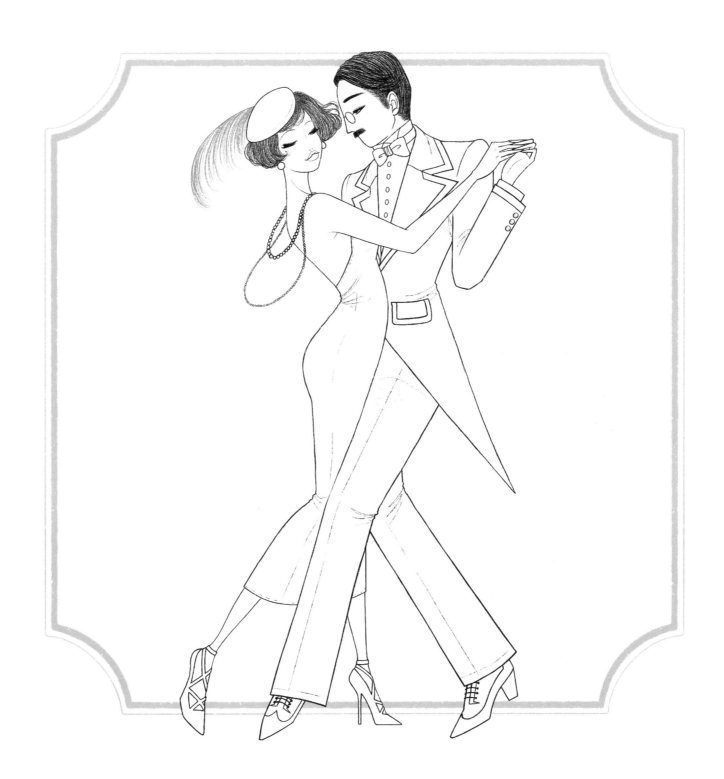

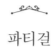

파티걸

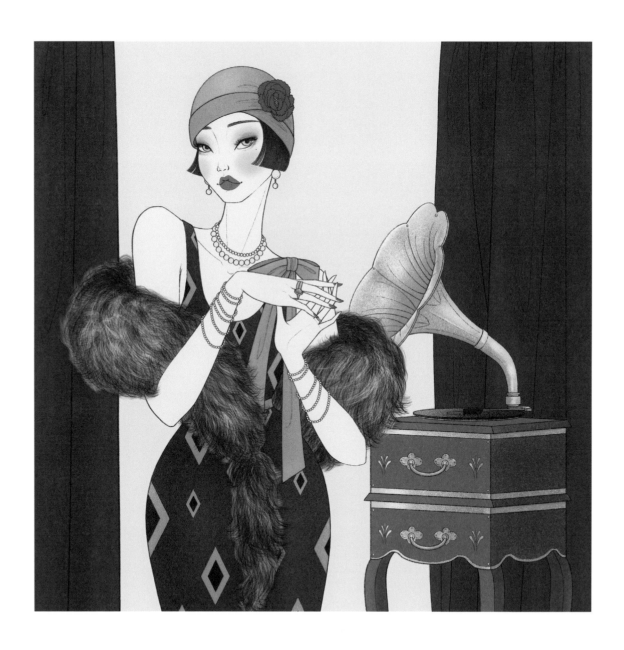

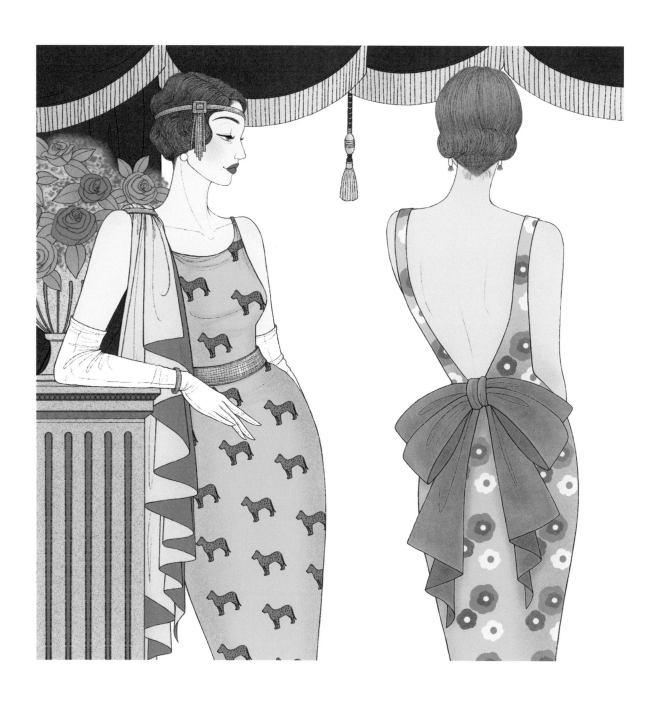

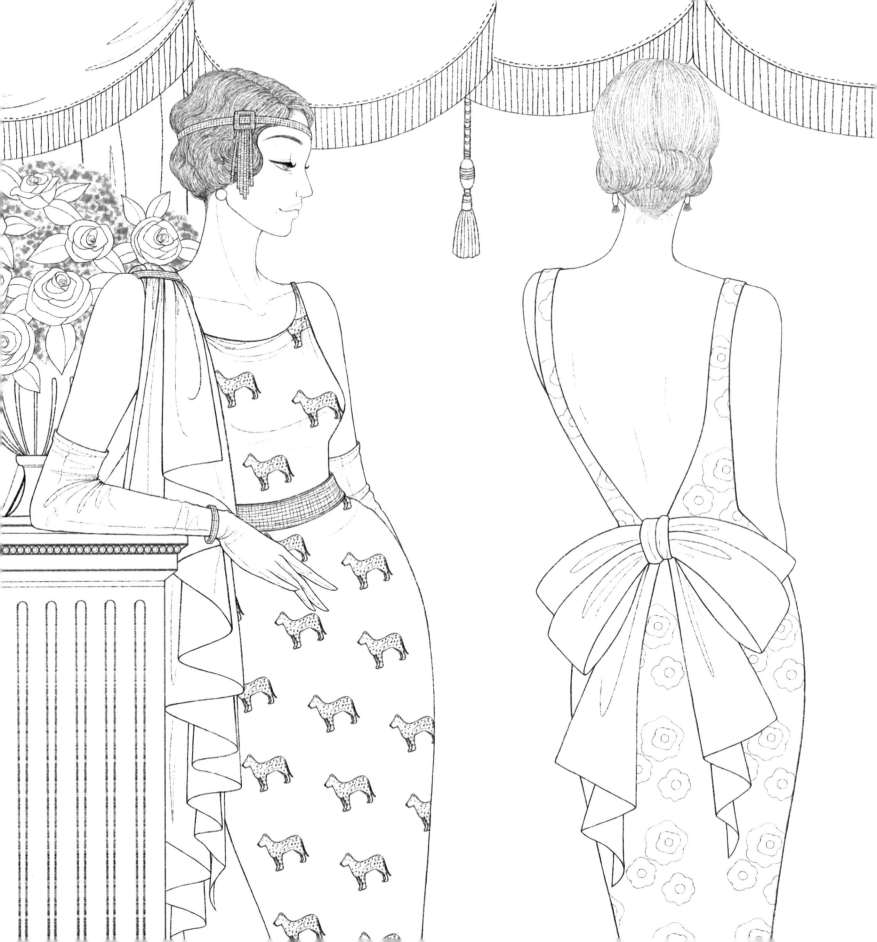

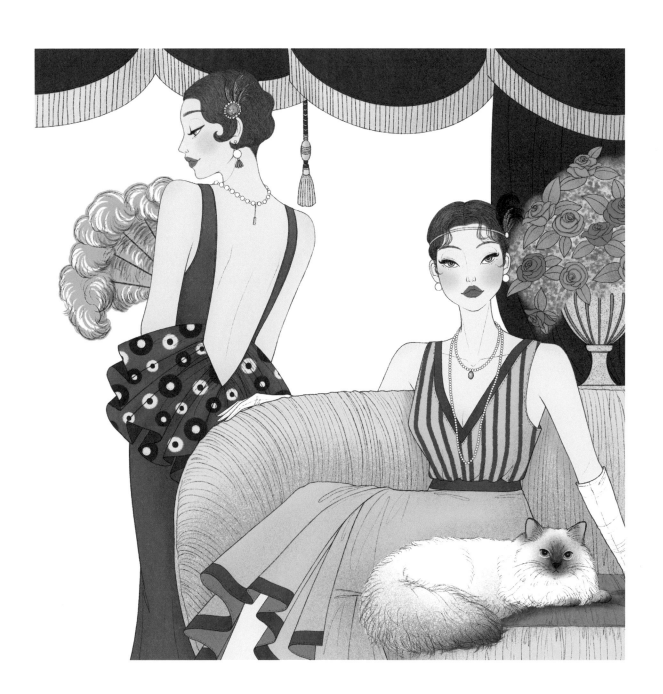

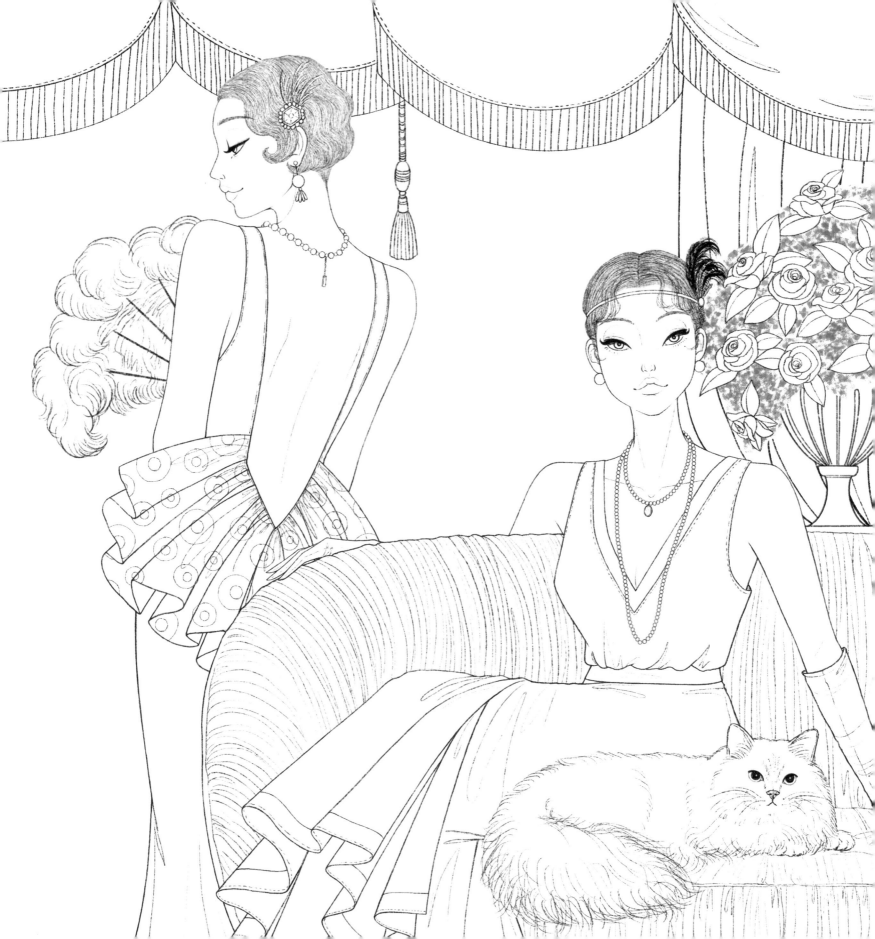

# 플레어 원피스

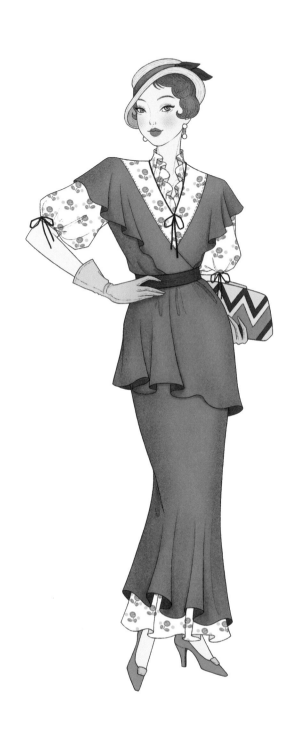

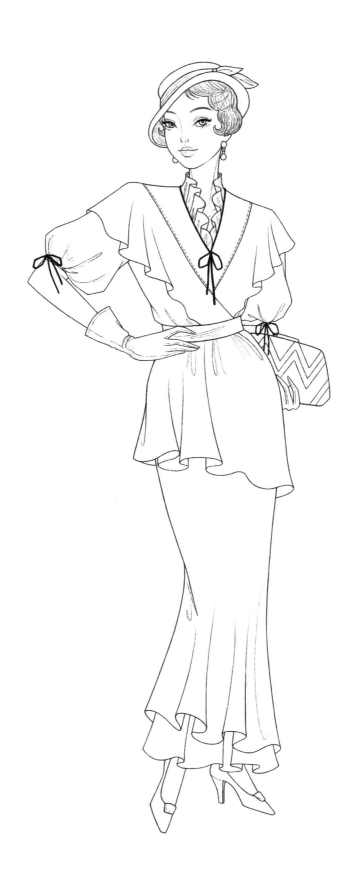

블라우스와 롱스커트

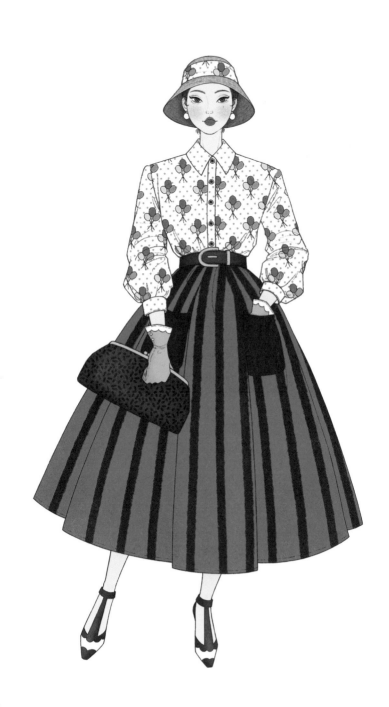

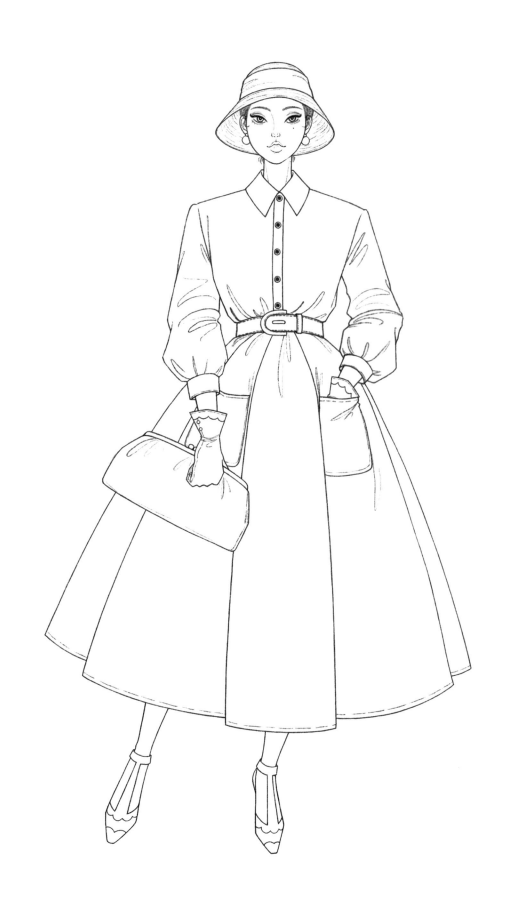

체크 셔츠와 벨트스커트

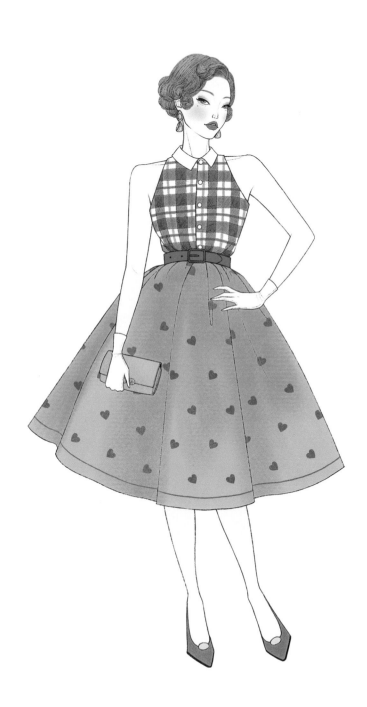

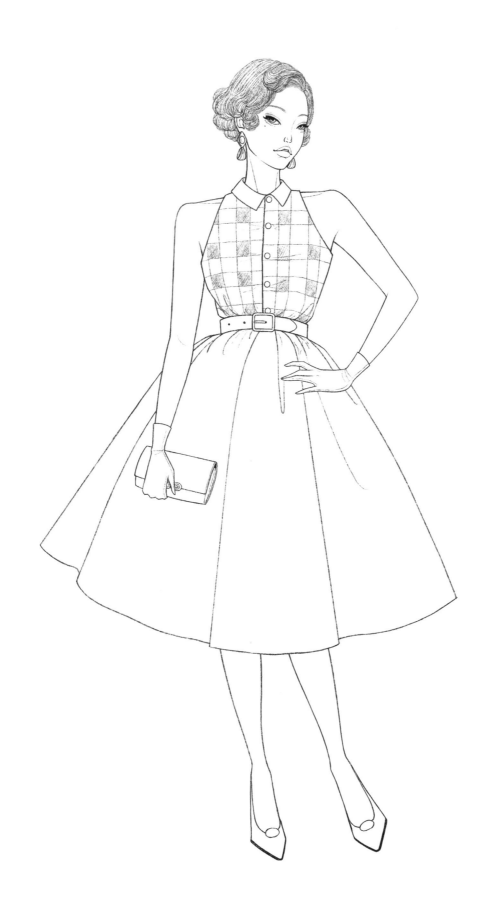

트럼펫 스커트

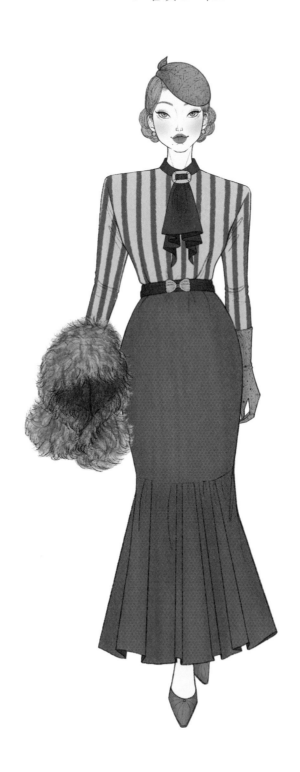

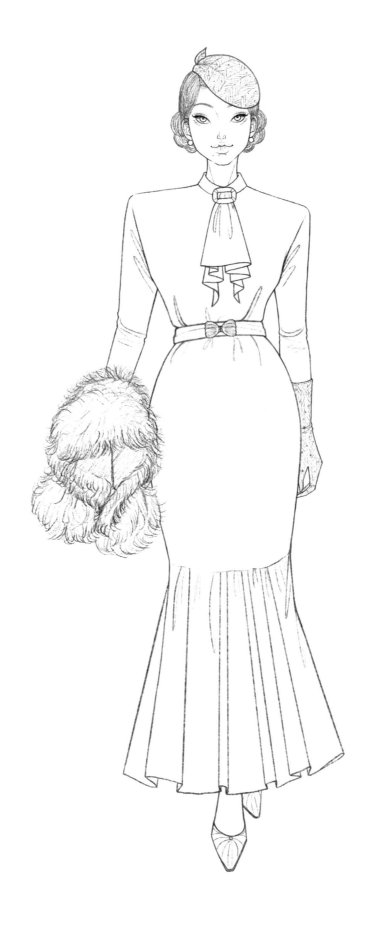

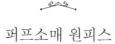

# 퍼프소매 원피스

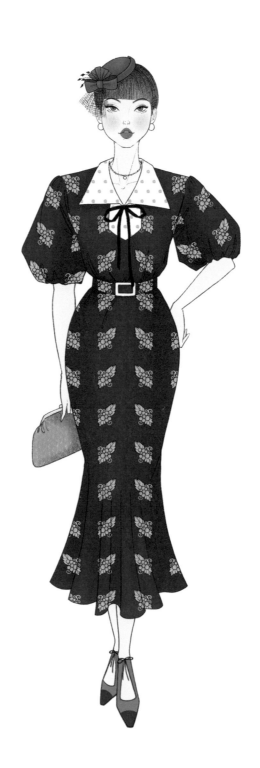

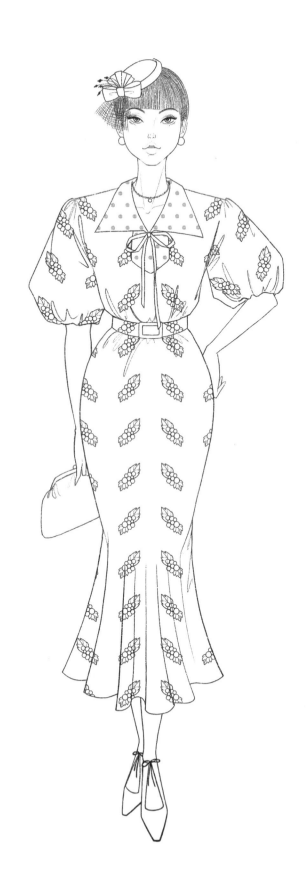

# 버튼 슬릿 원피스

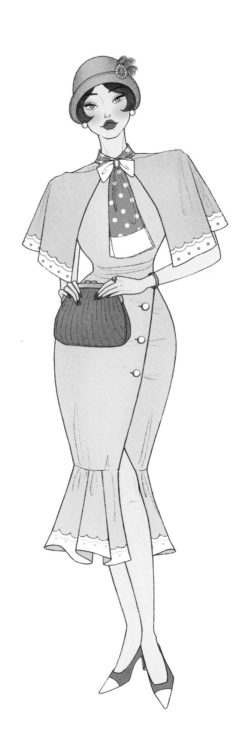

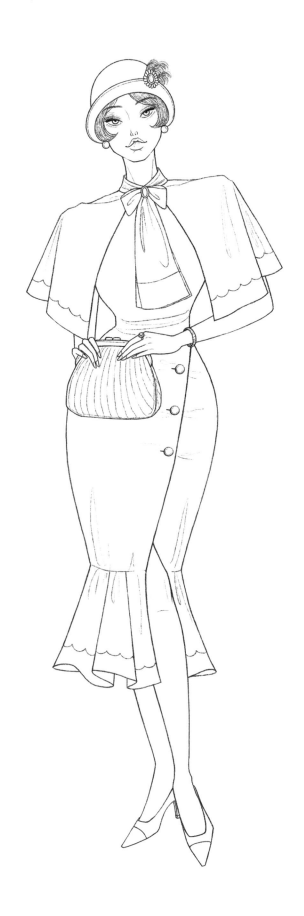

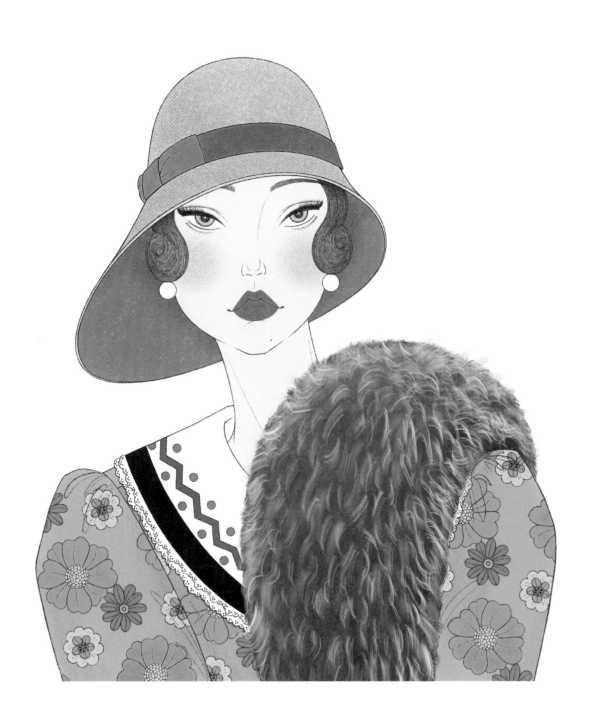

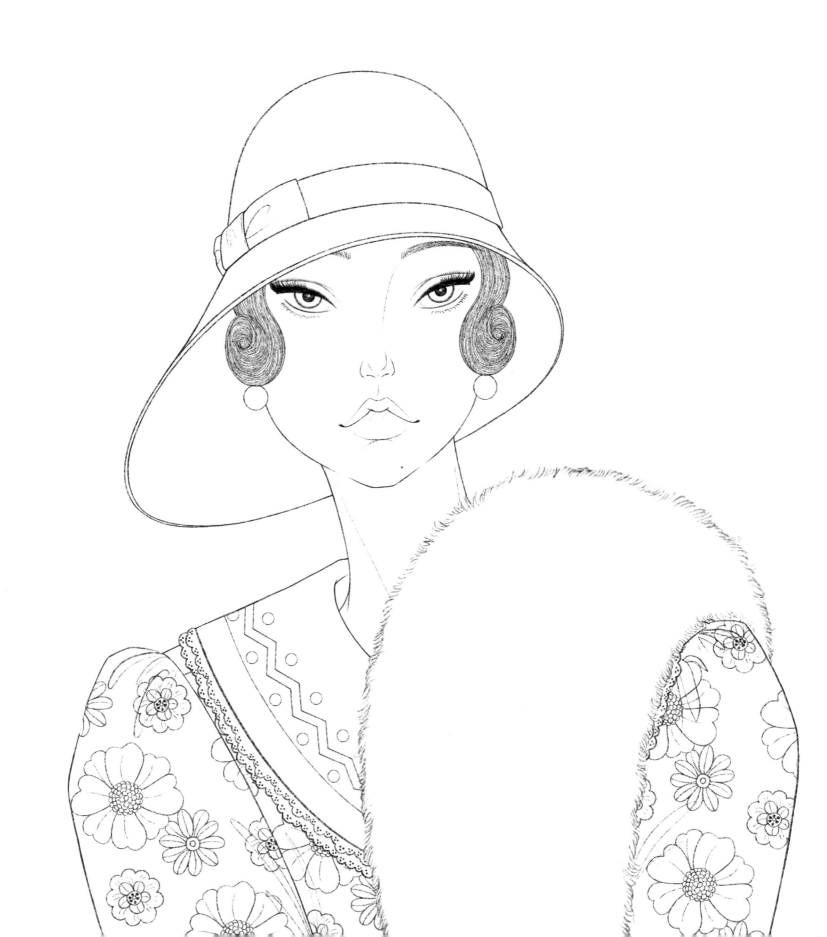

# 레오파드 퍼 코트

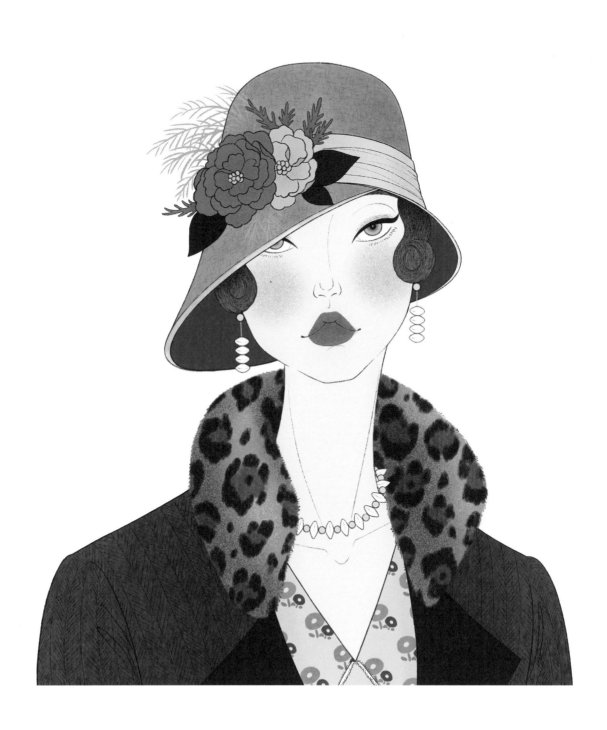

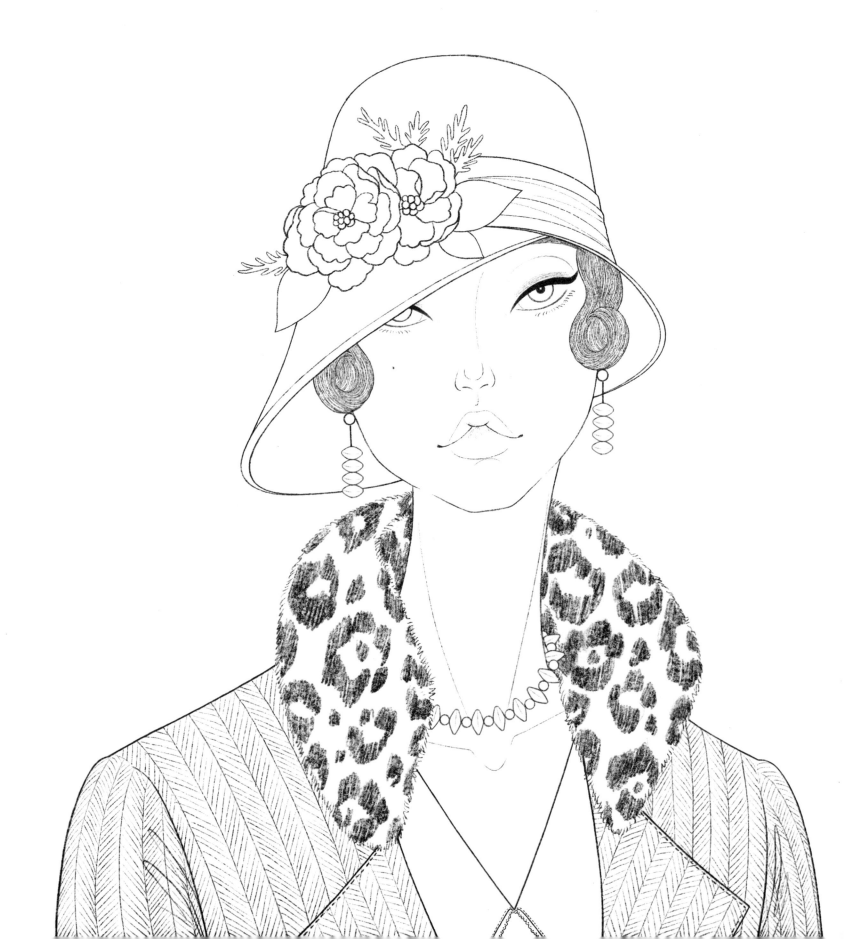

*Spring bloom*

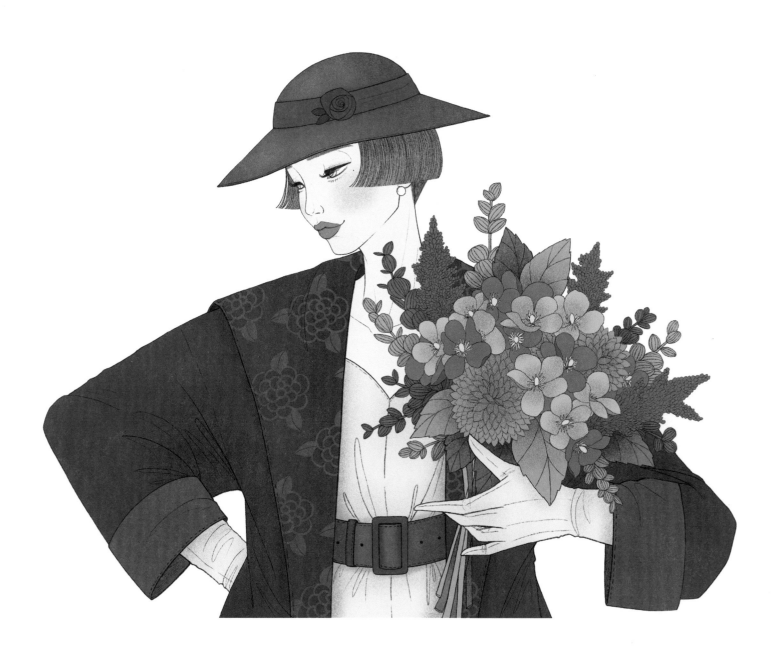

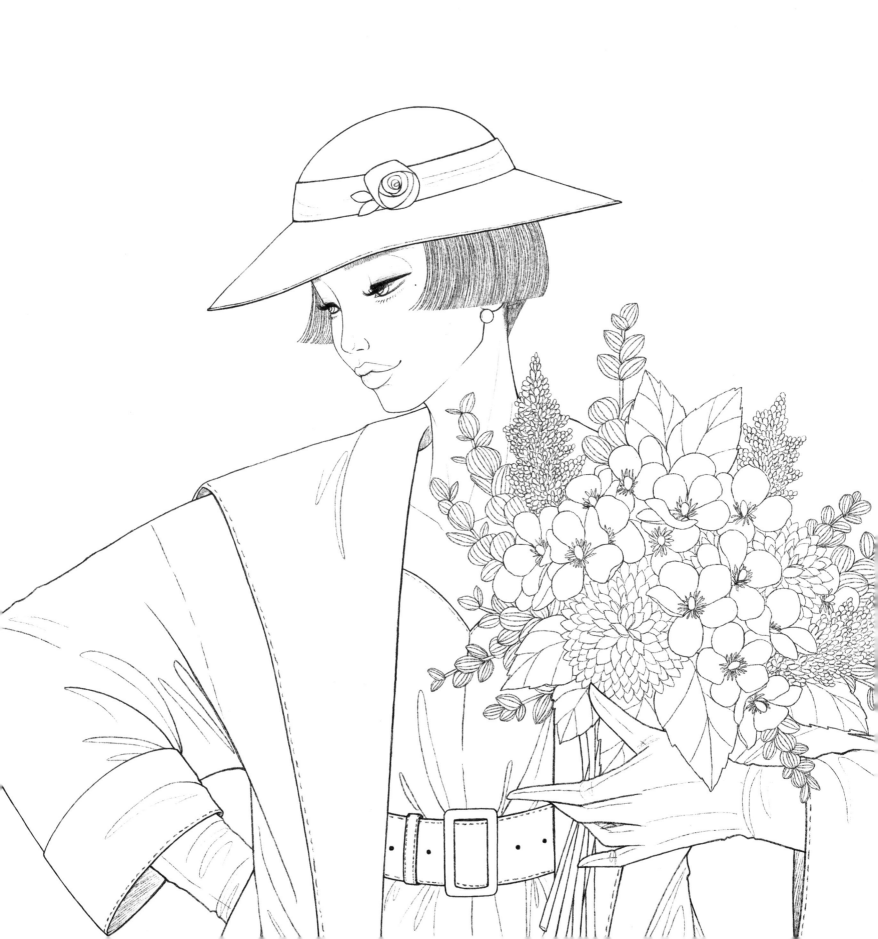

*Summer vacance*

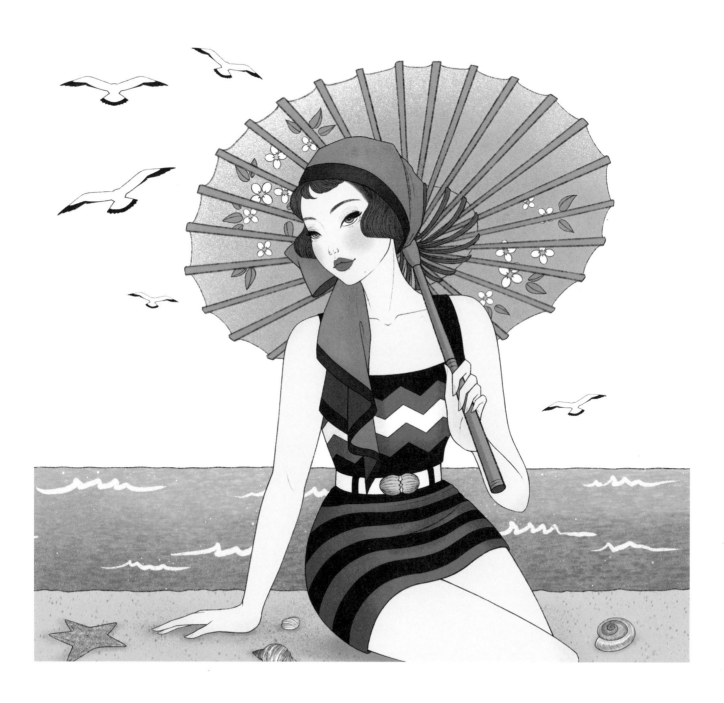

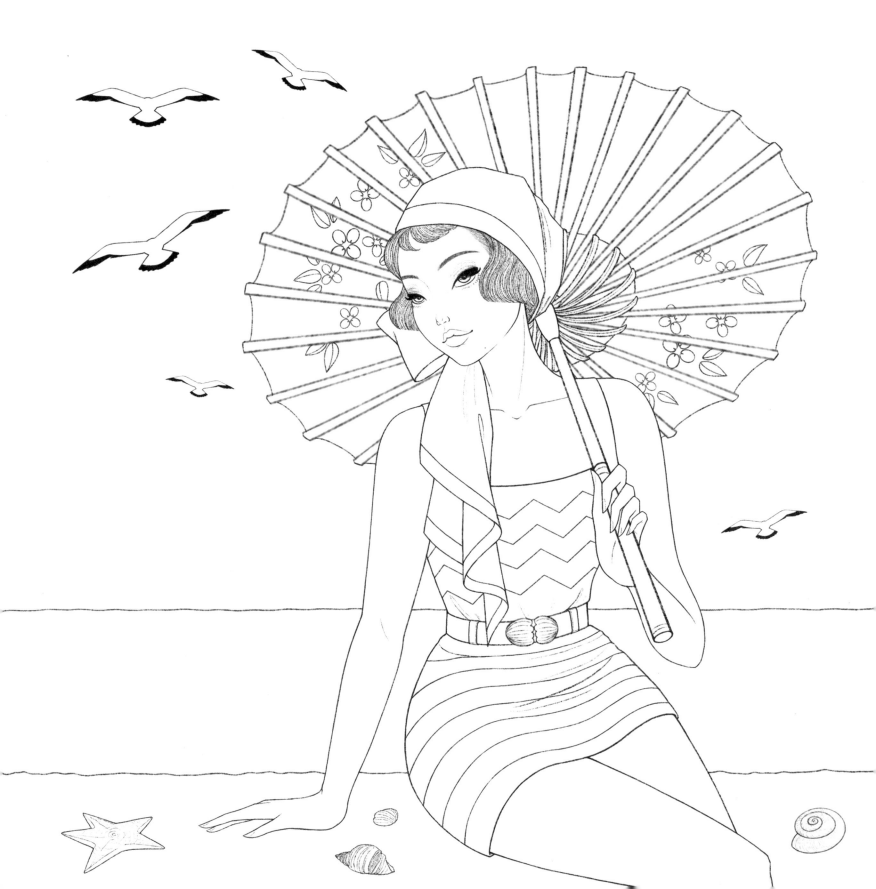

*Autumn leaves*

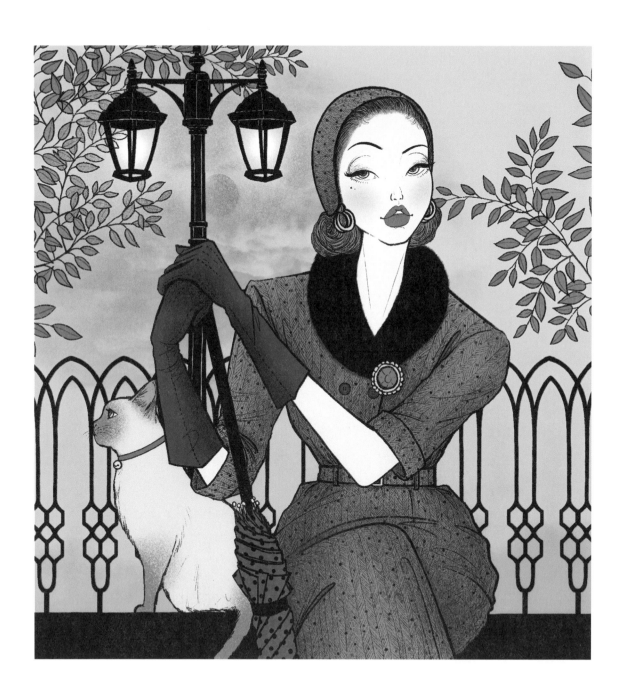

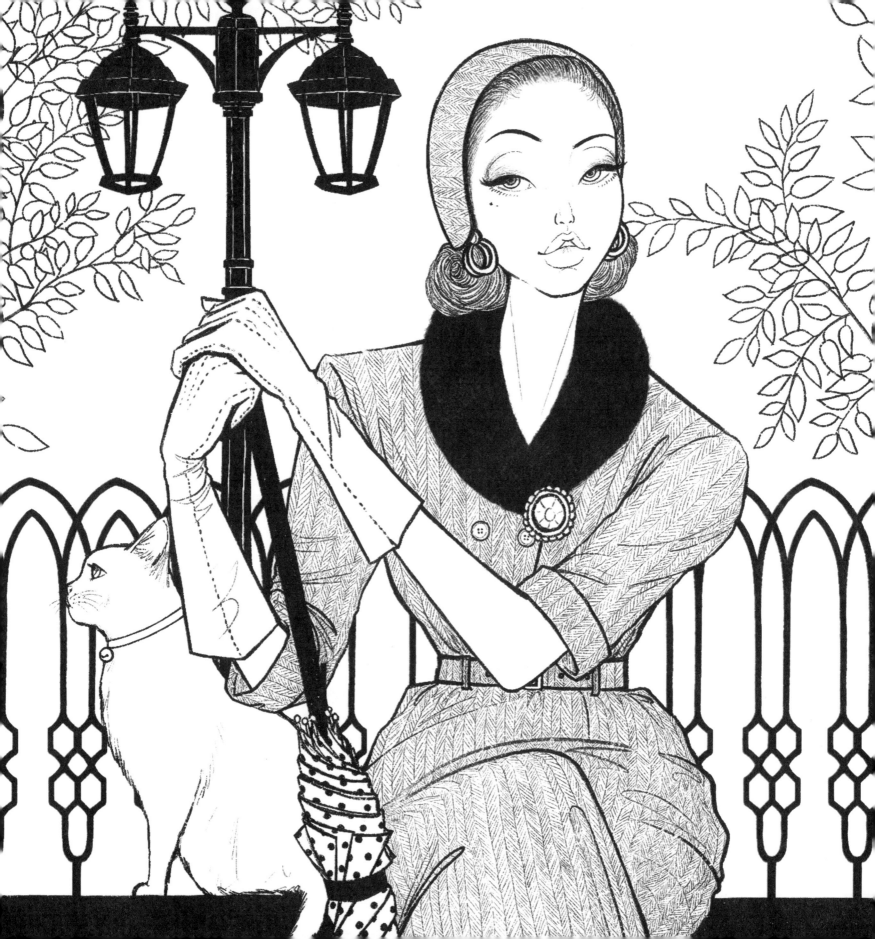

*Christmas*

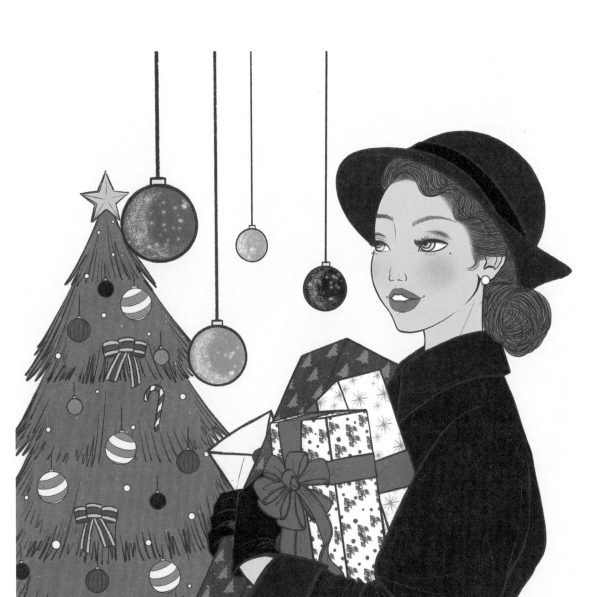

수국

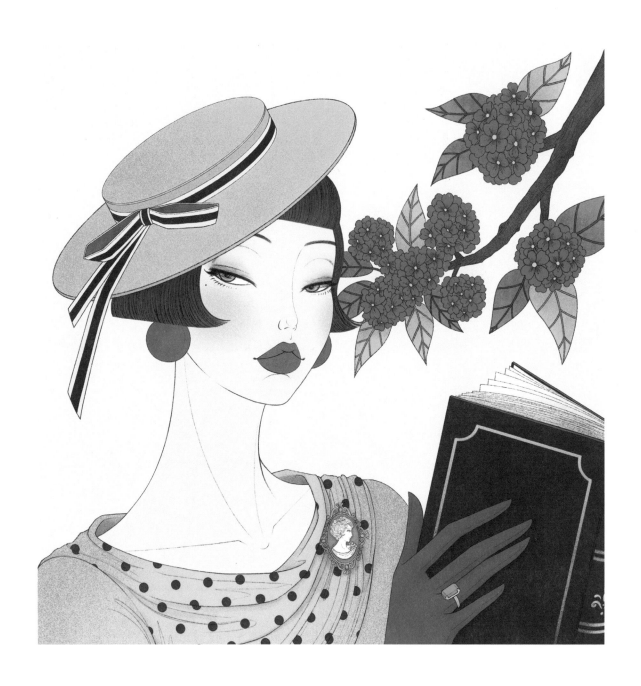

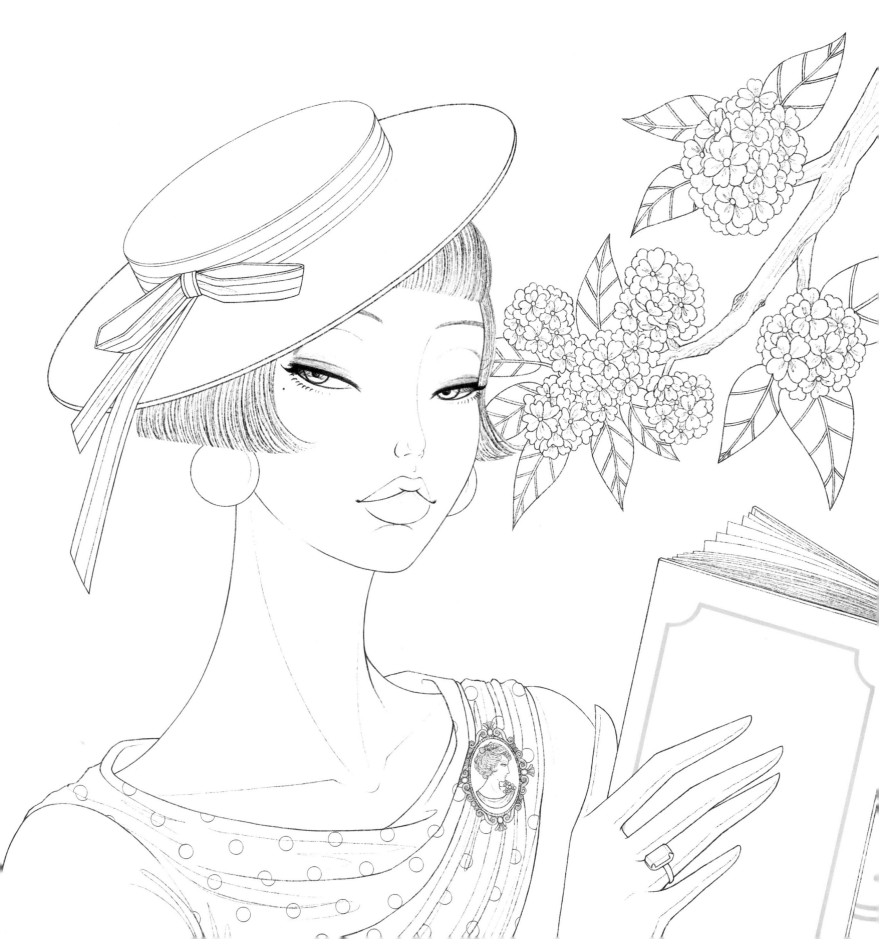

서양난

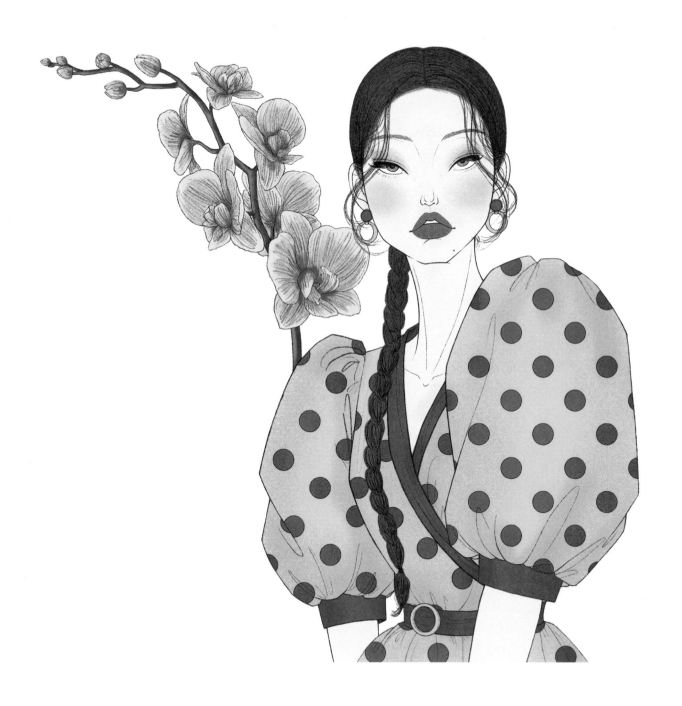

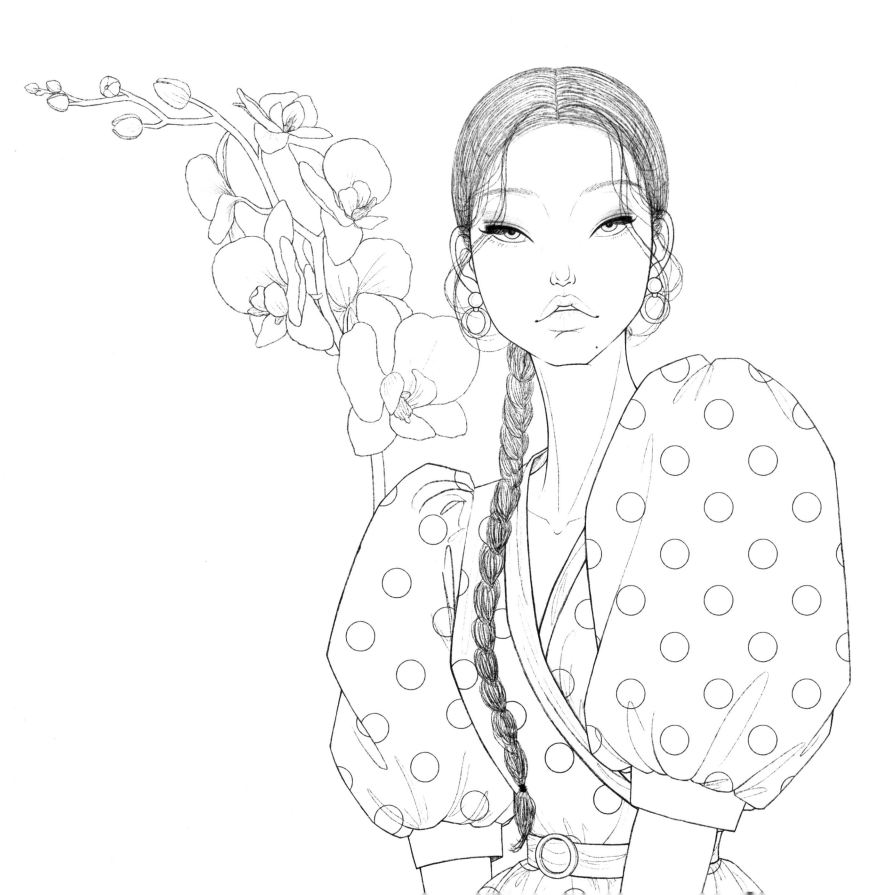

만천홍

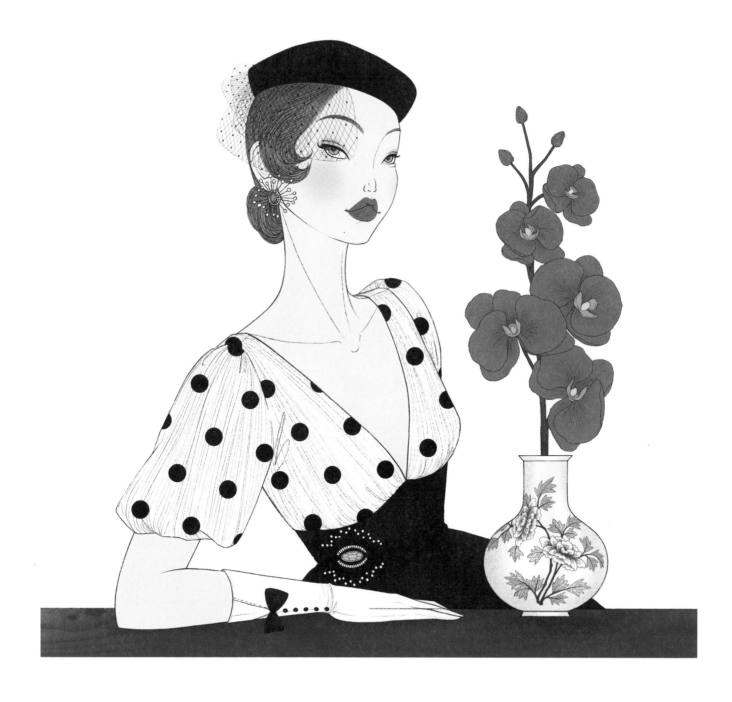

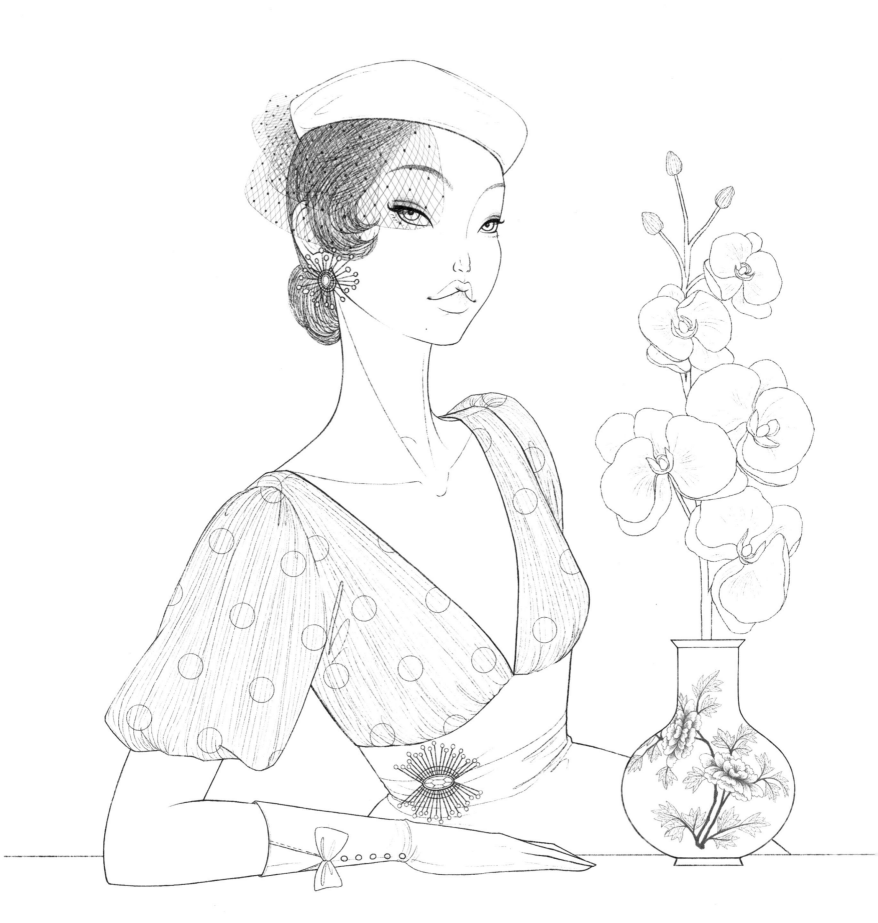

백합

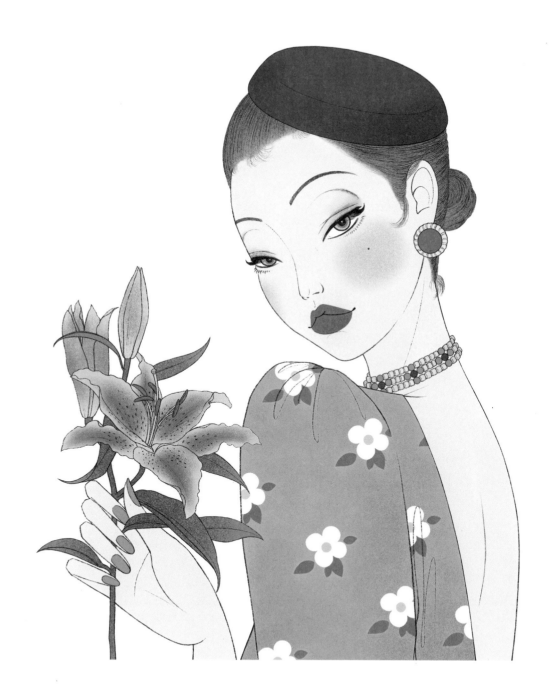

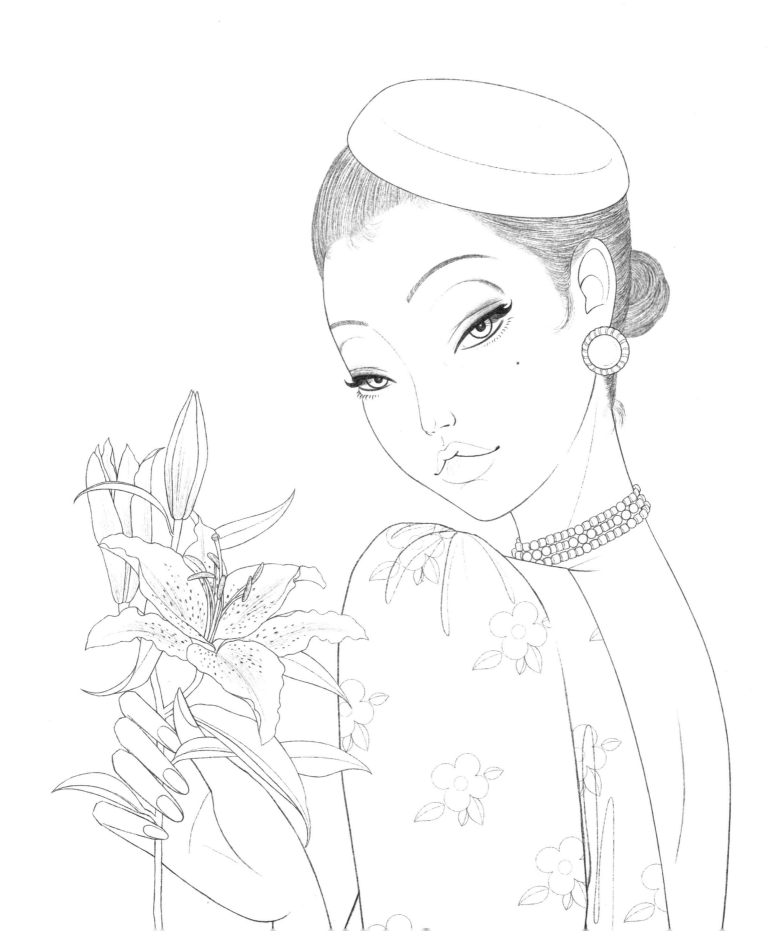

모란

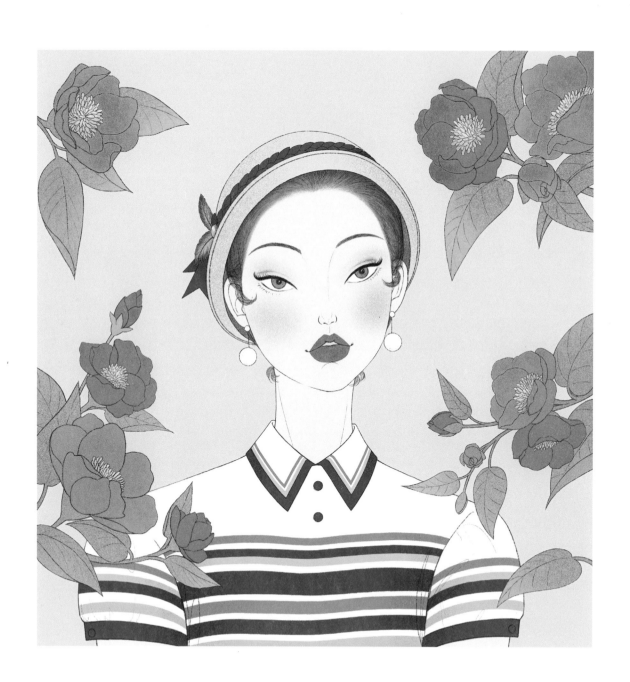

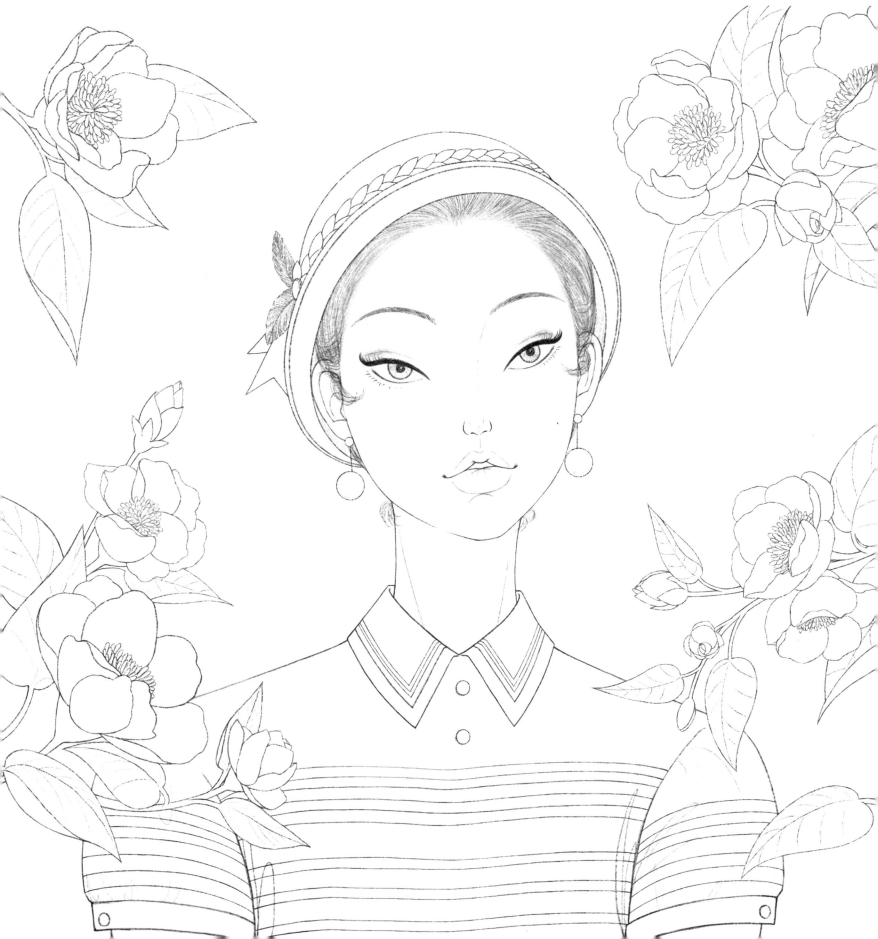

호접란

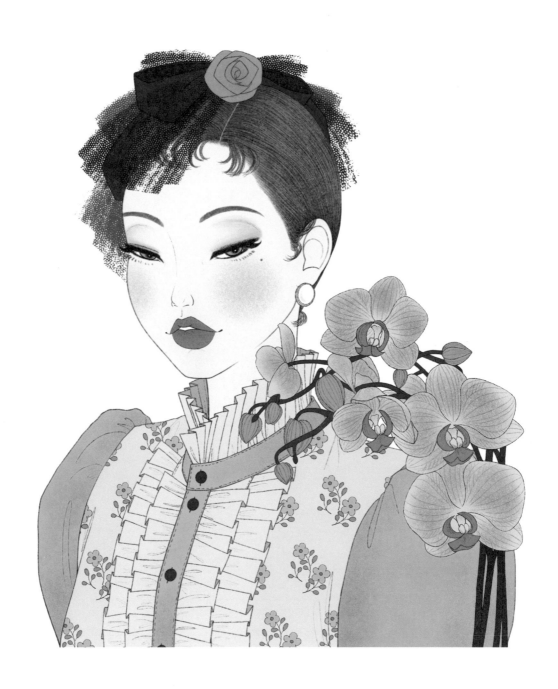

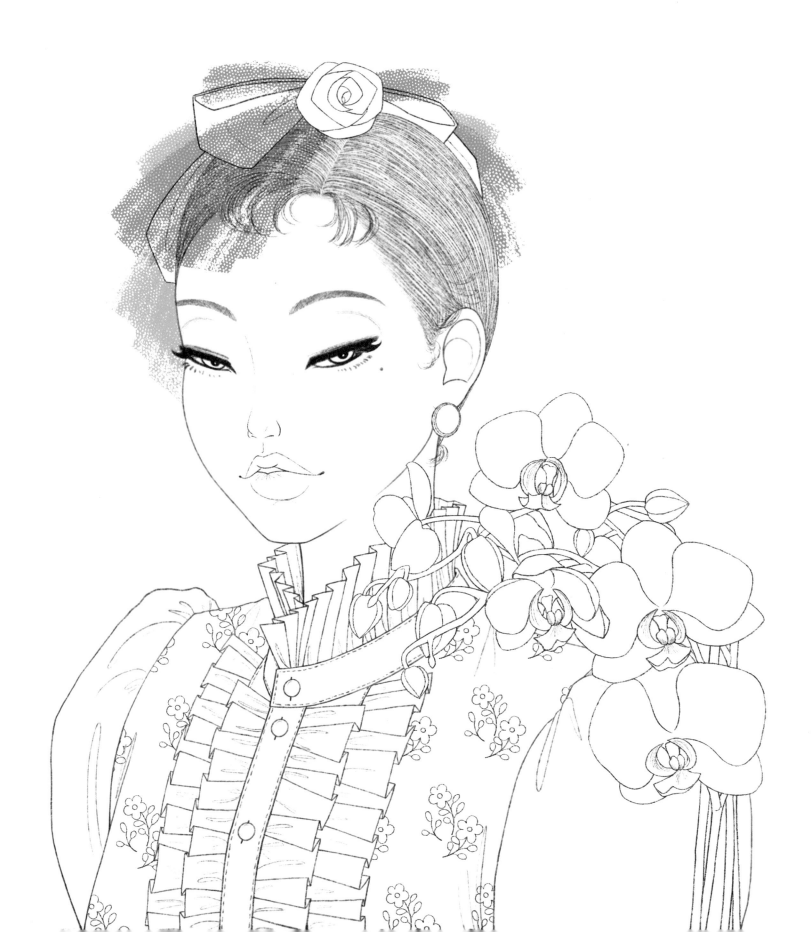

동백꽃

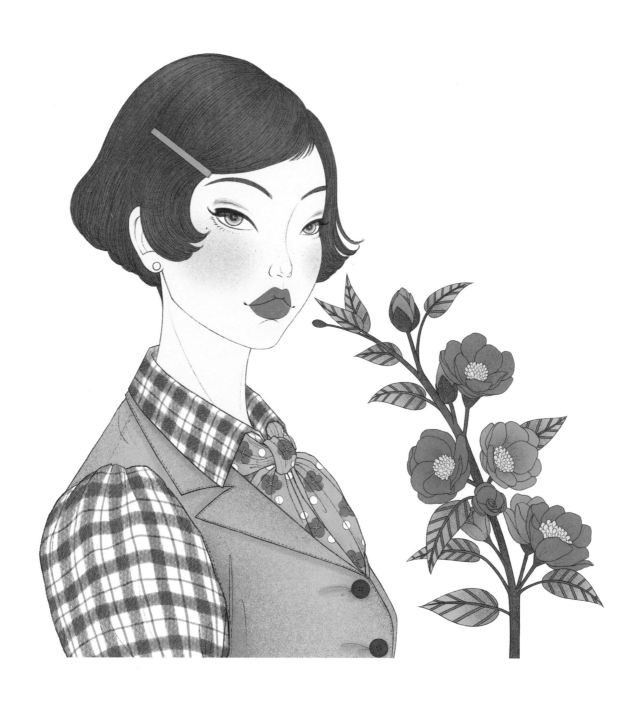

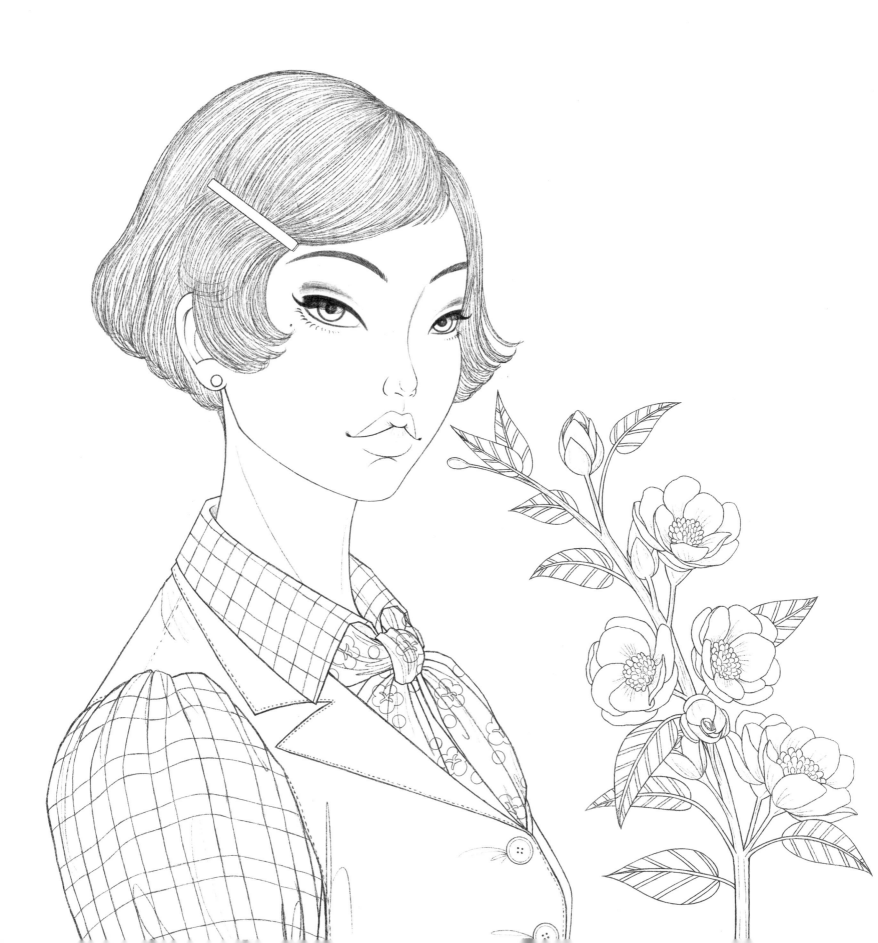

데이지

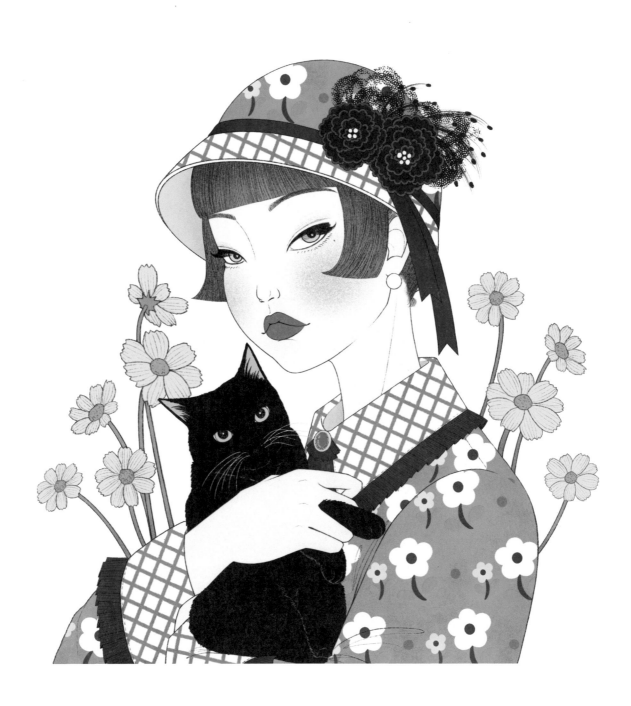

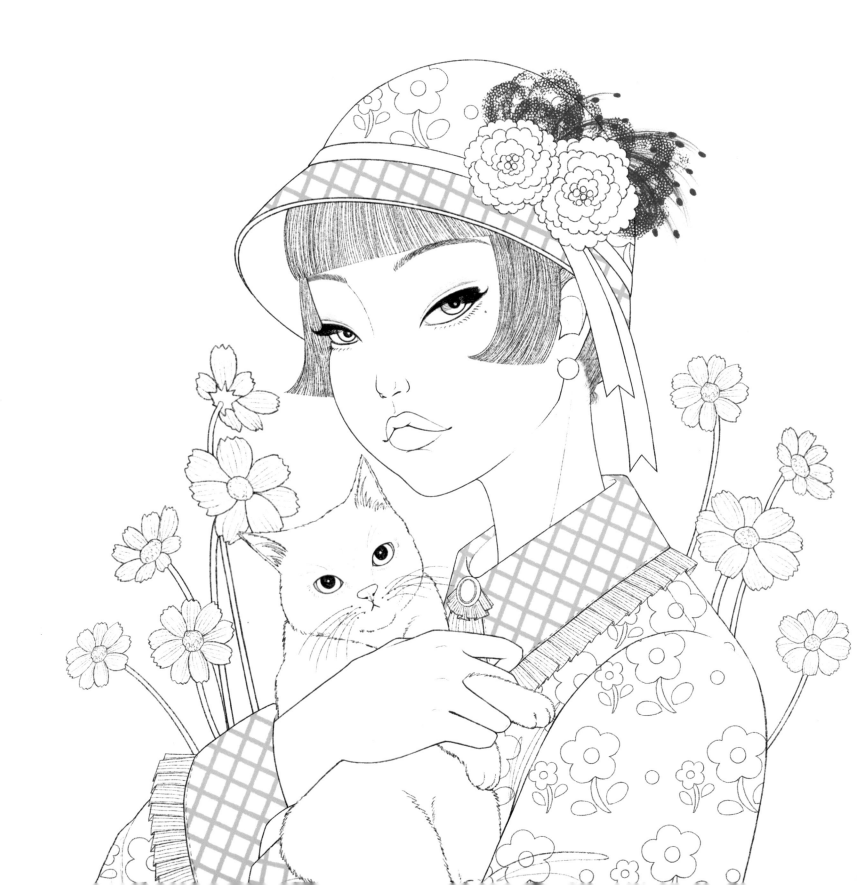

양귀비

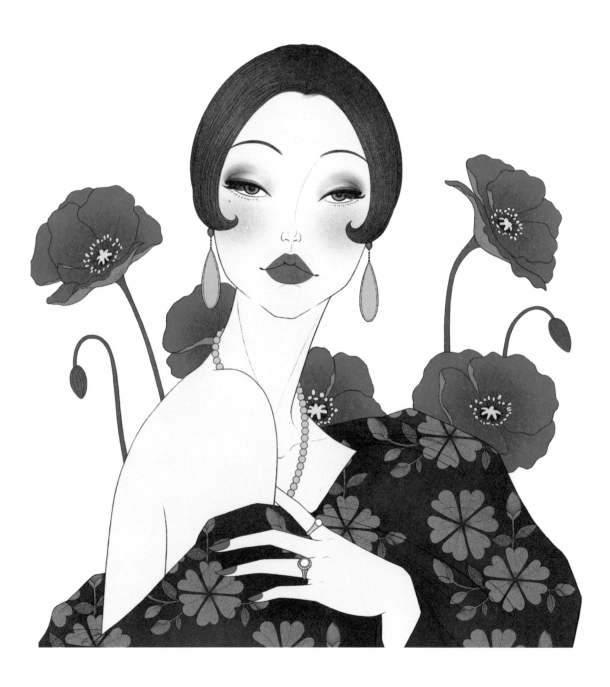

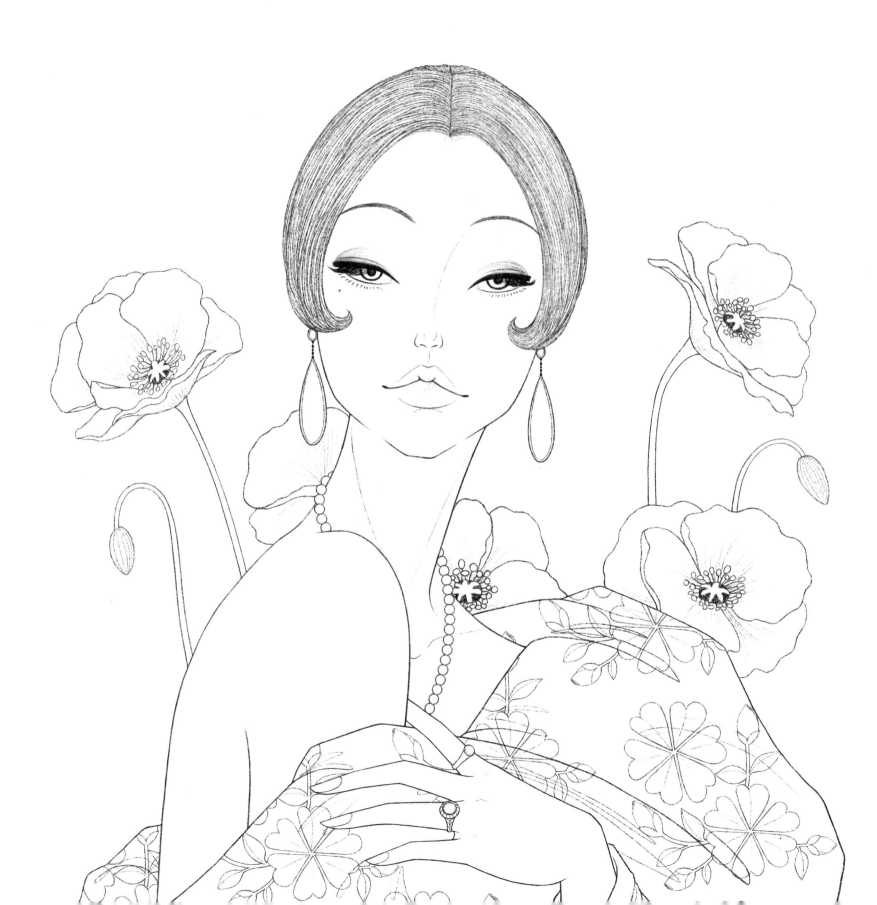

무궁화

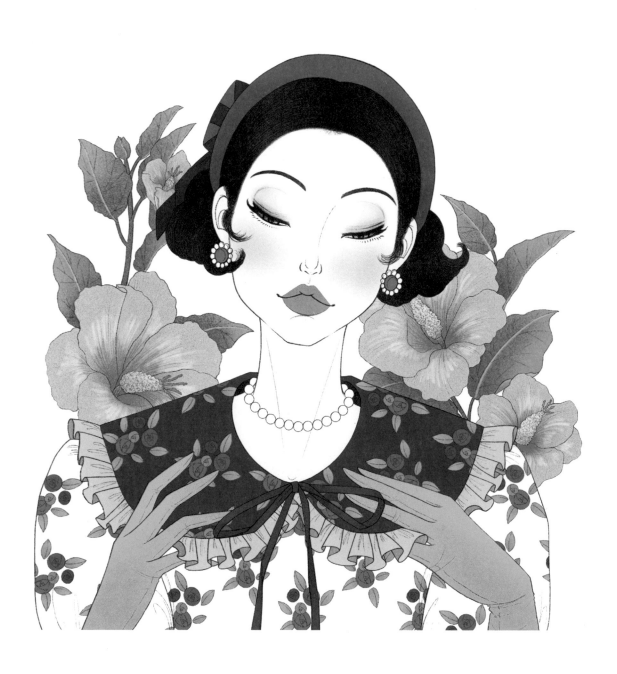

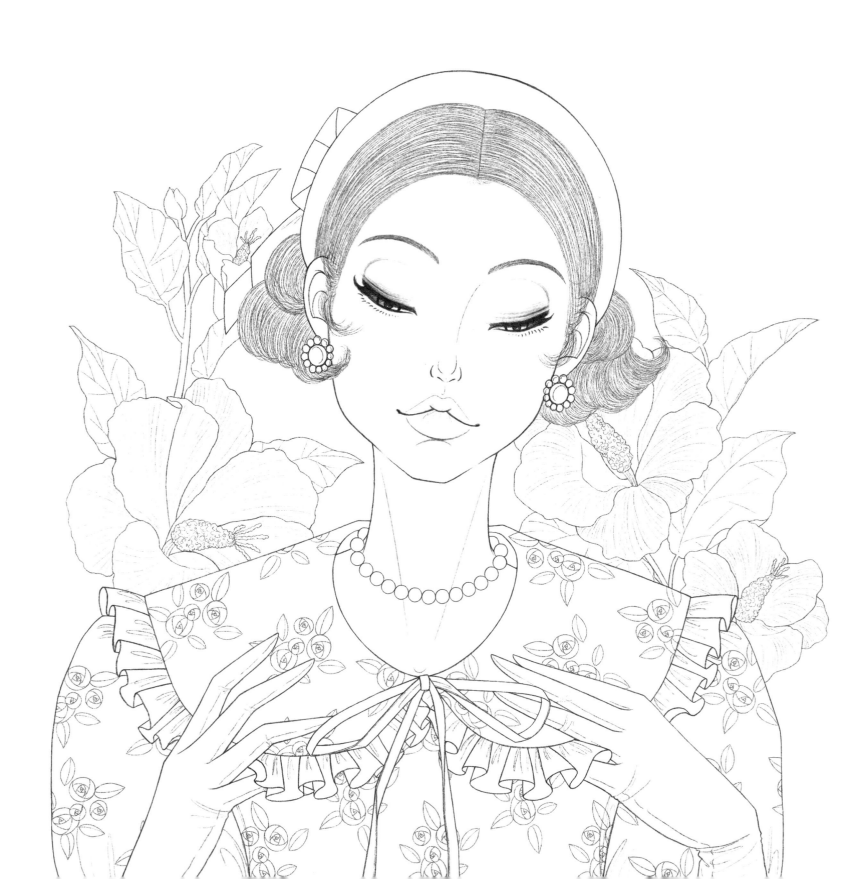

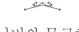

나비와 무궁화

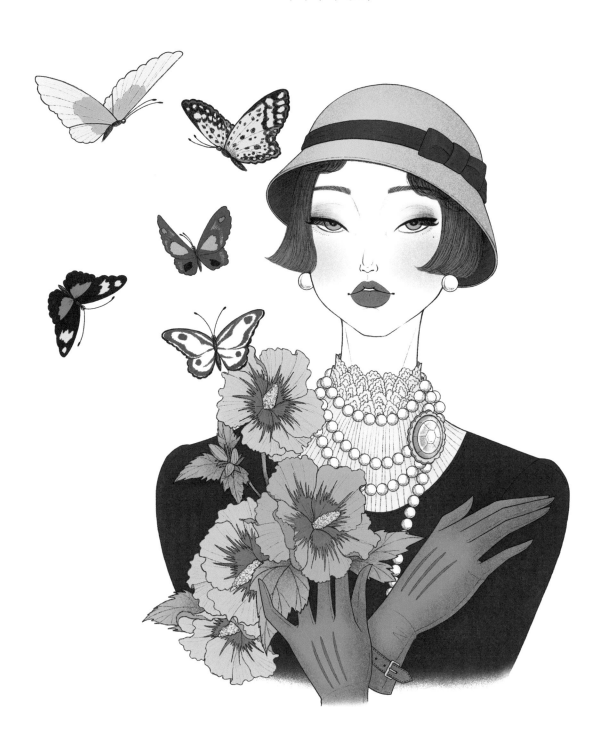

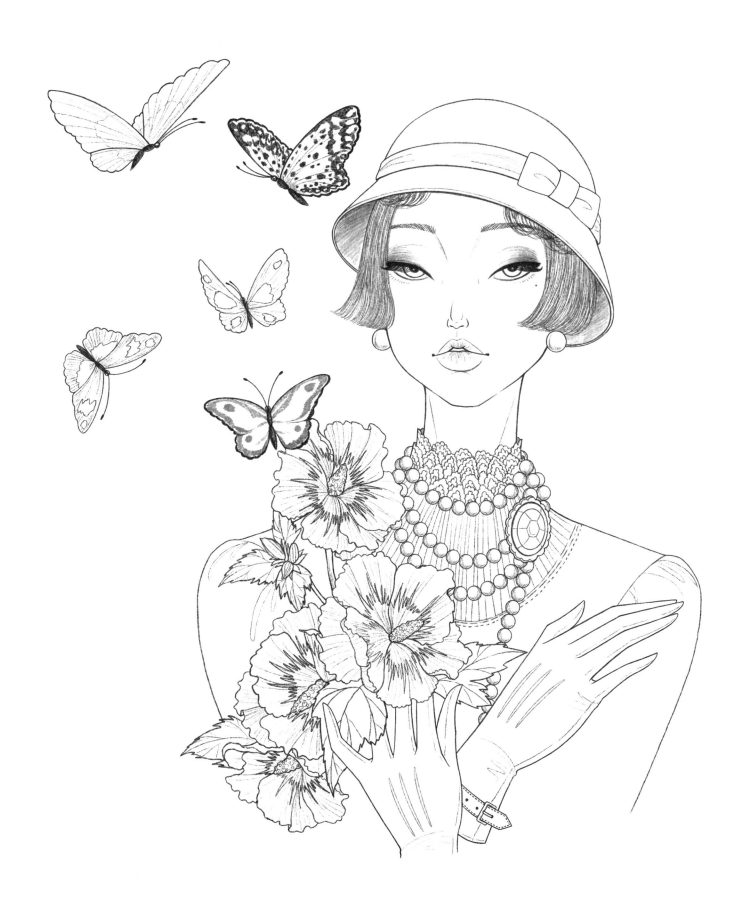

전화하는 모던 걸

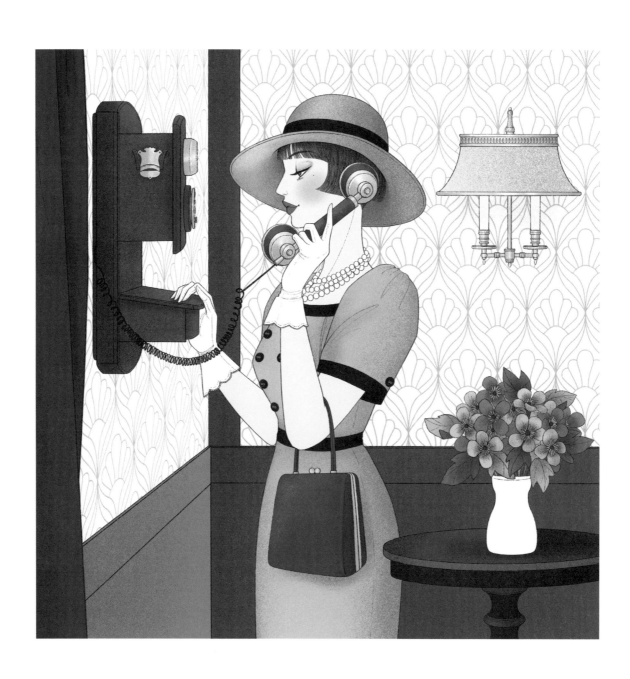

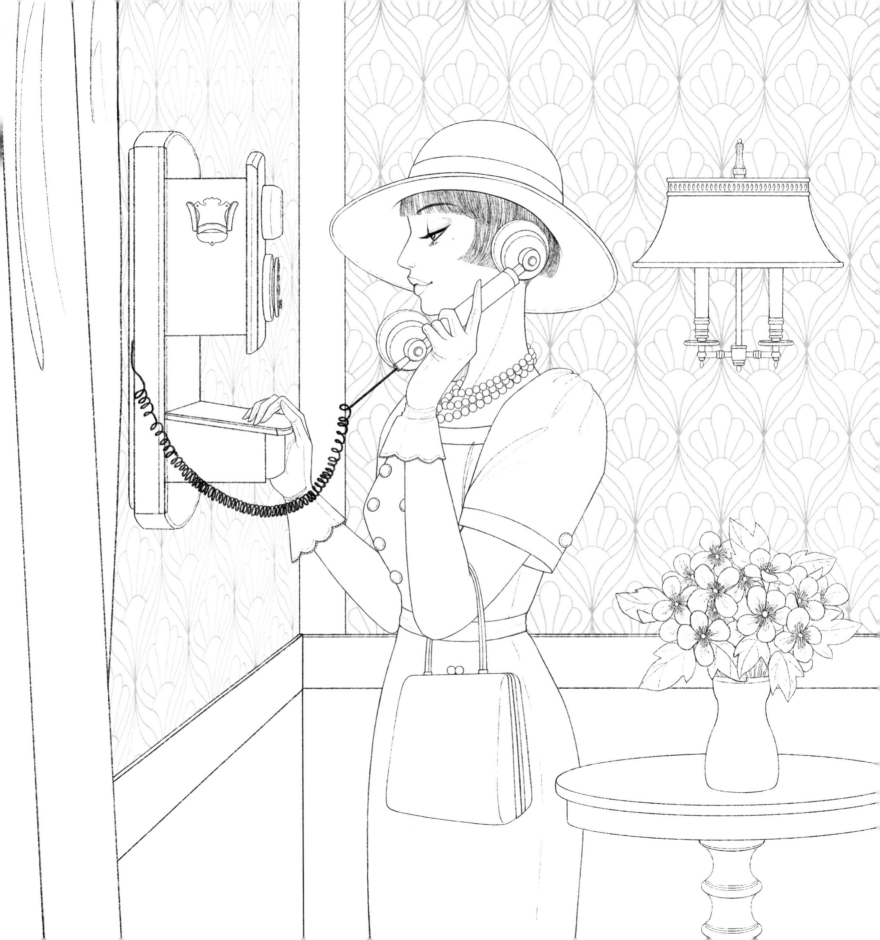

책 읽는 시간

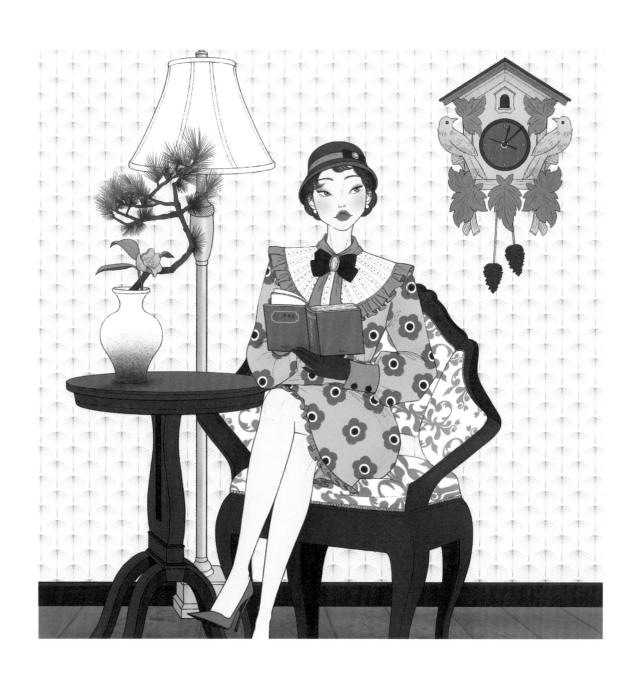

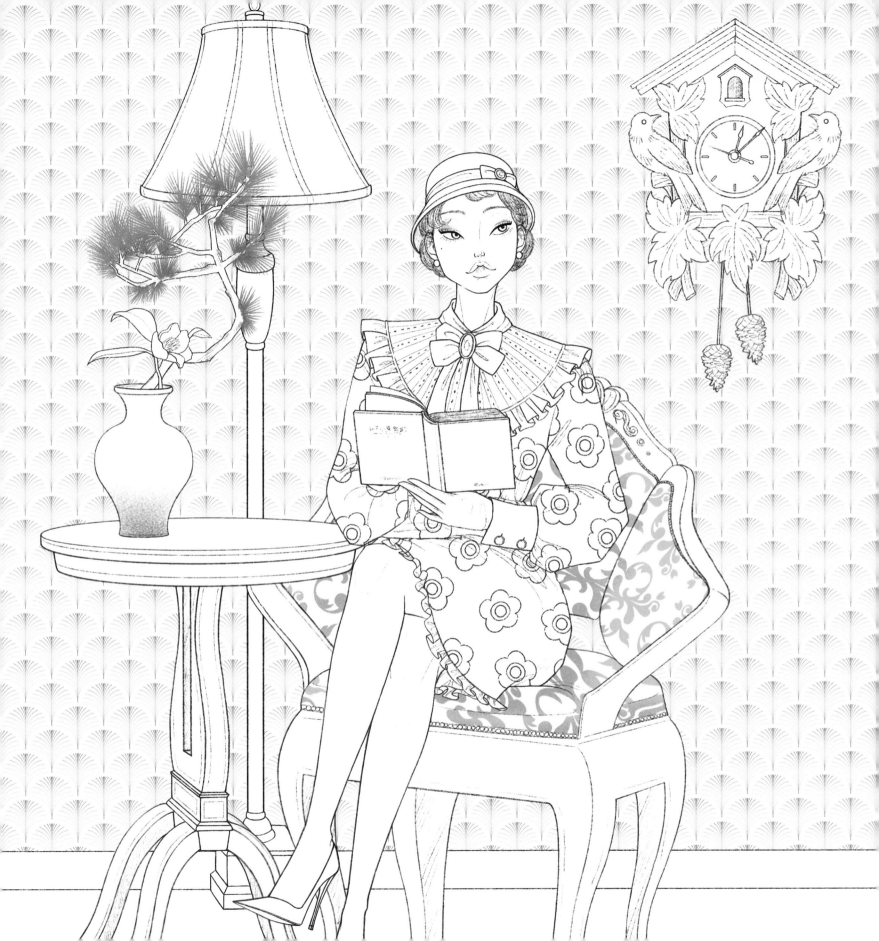

Tea time 1

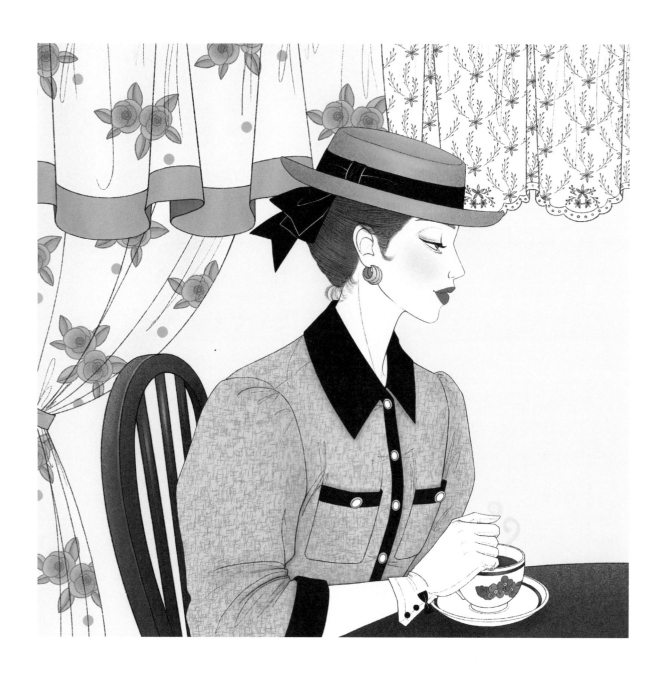

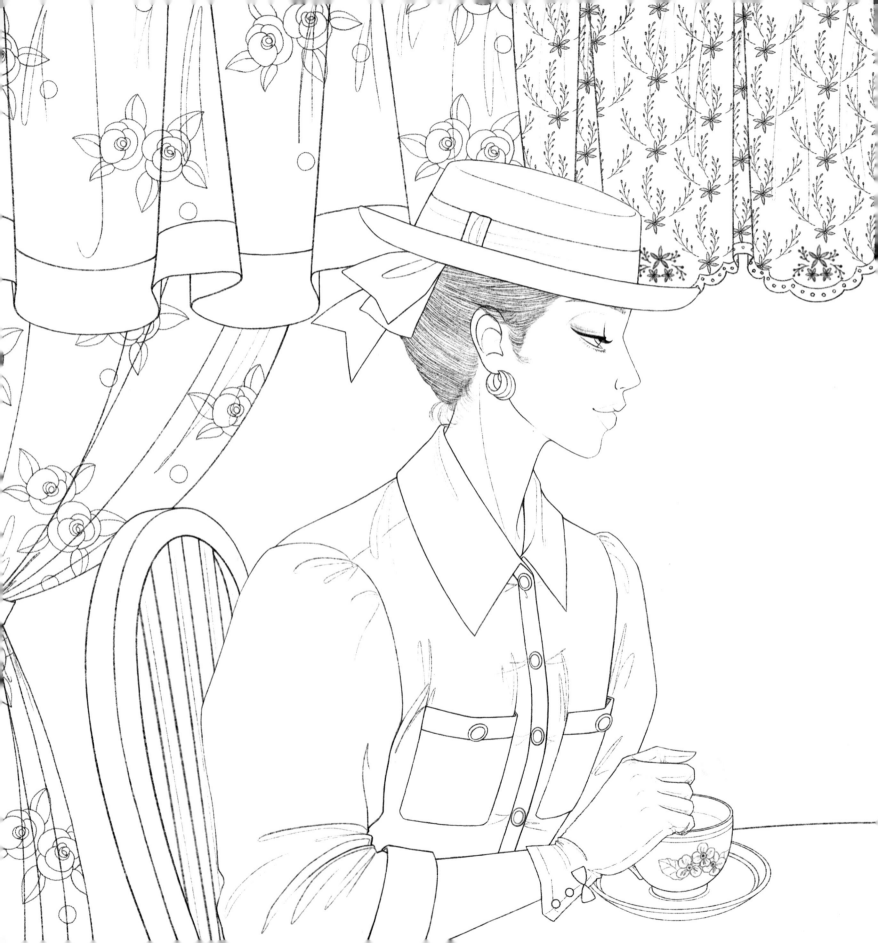

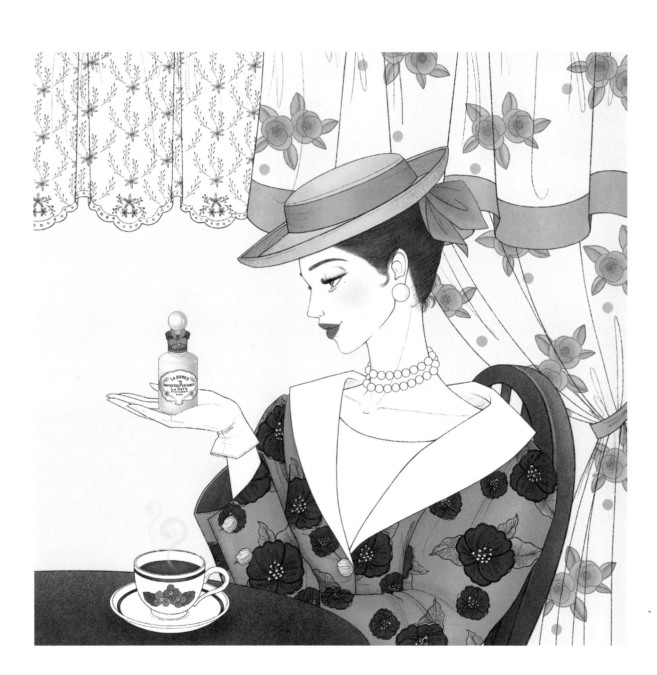

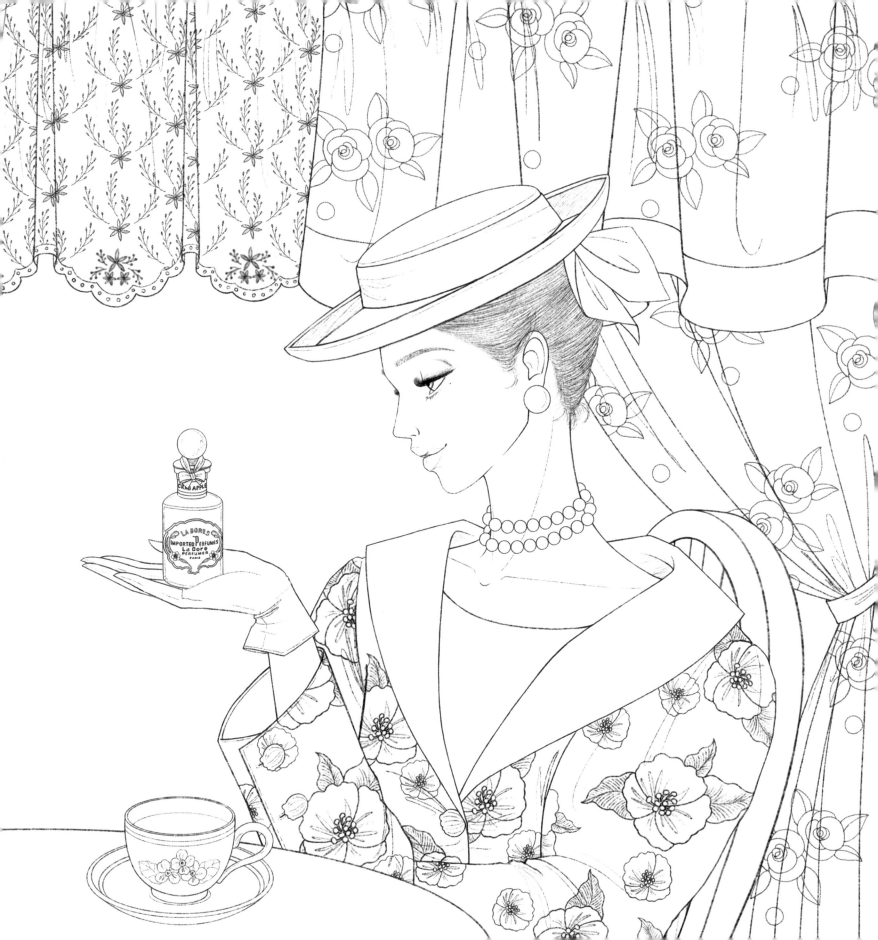

모던 걸즈 1

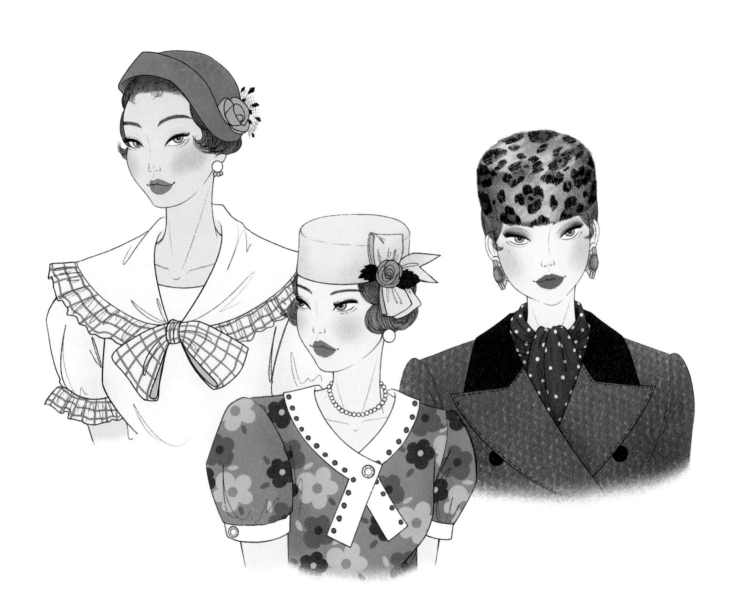

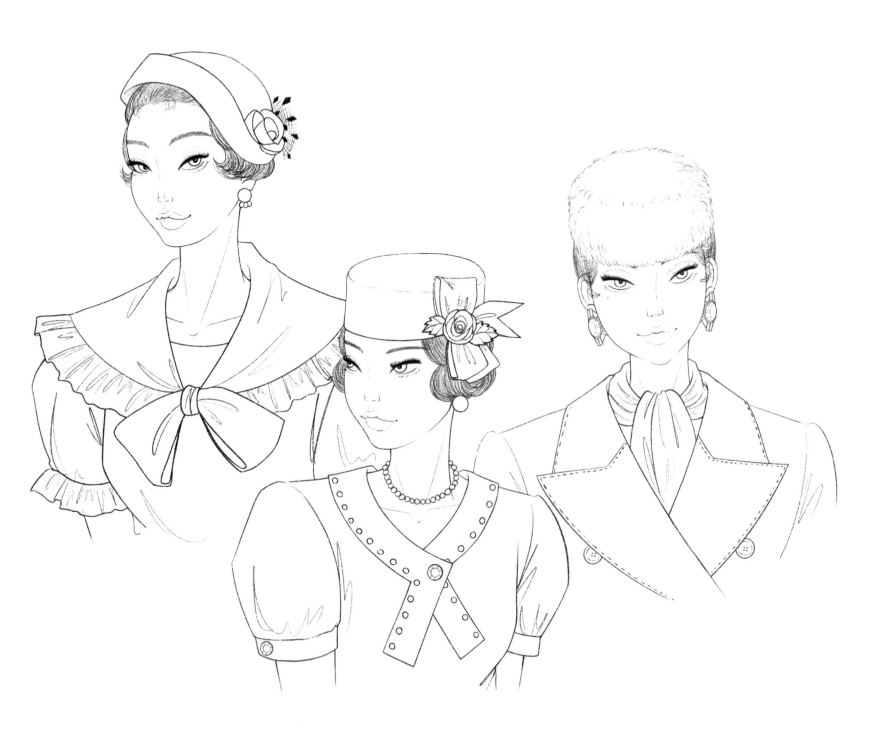

# 모던 걸즈 2

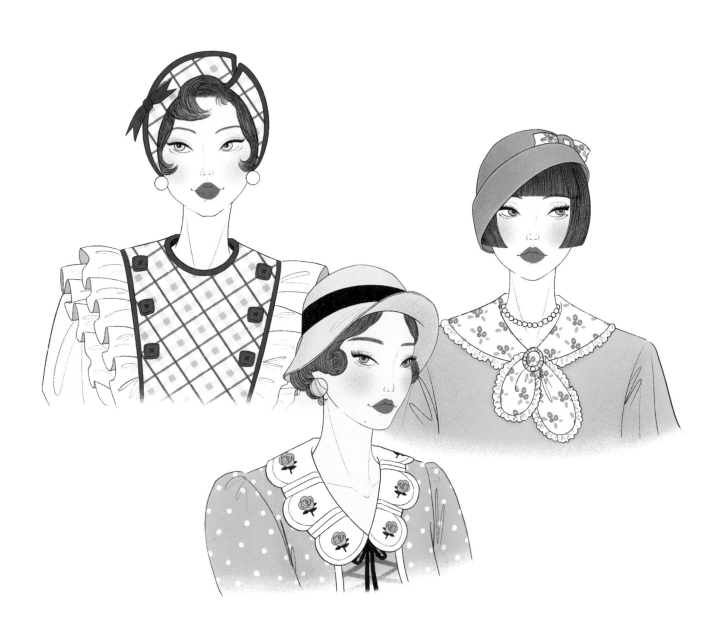

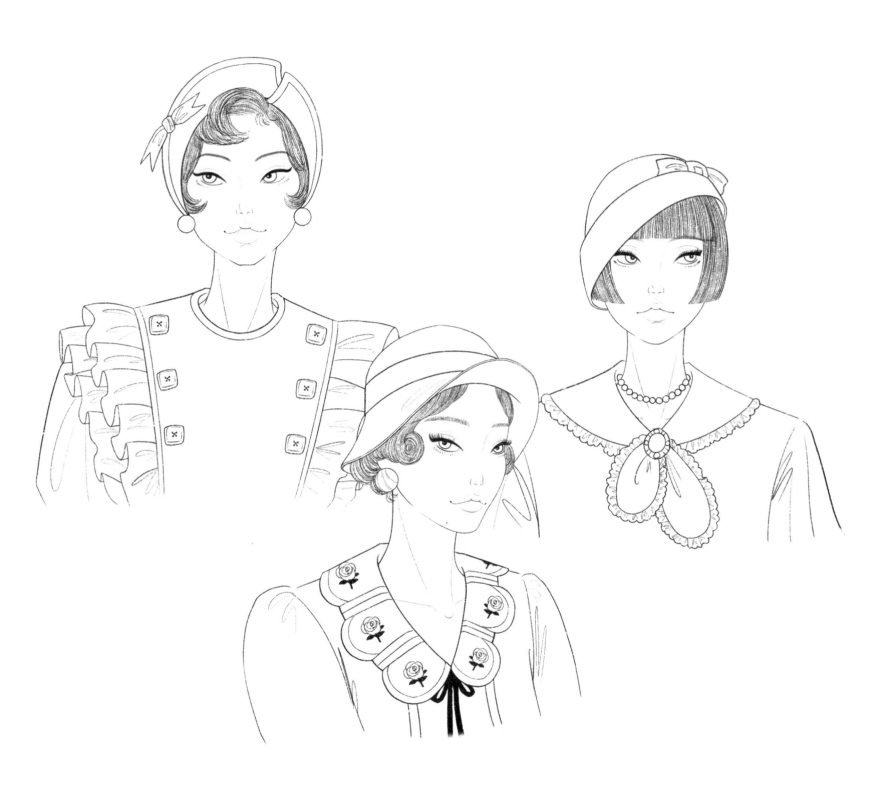

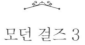

모던 걸즈 3

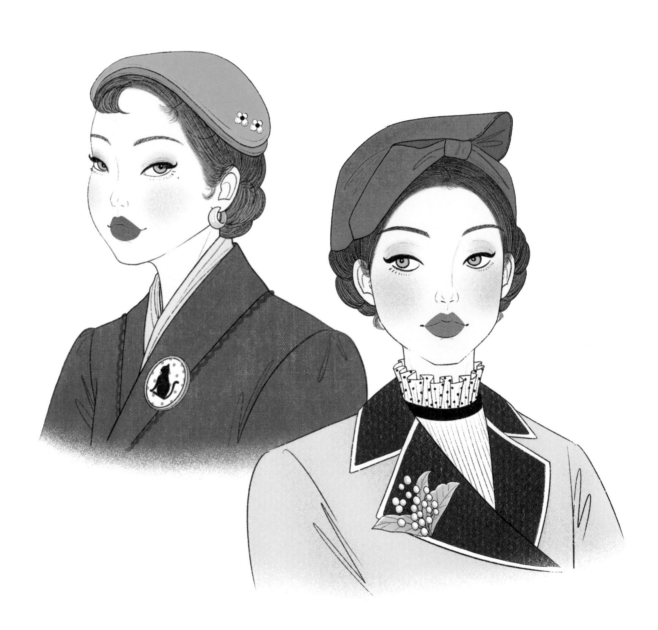

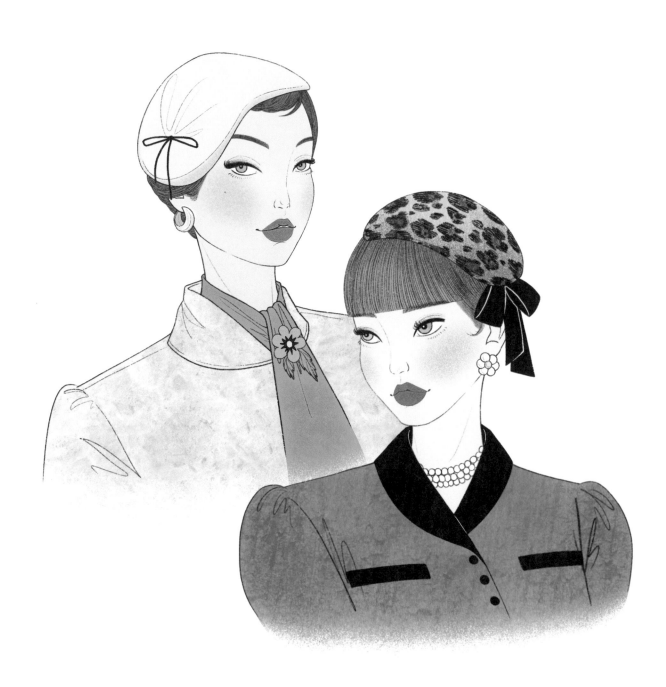

책을 든 소녀

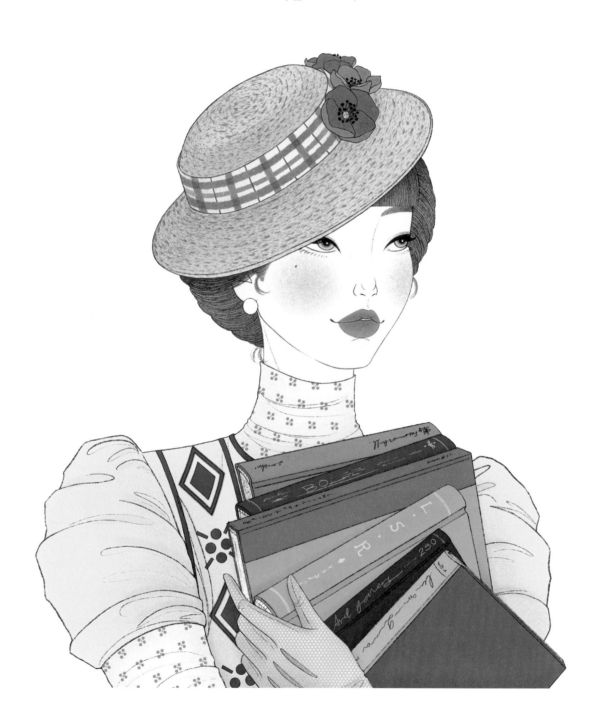

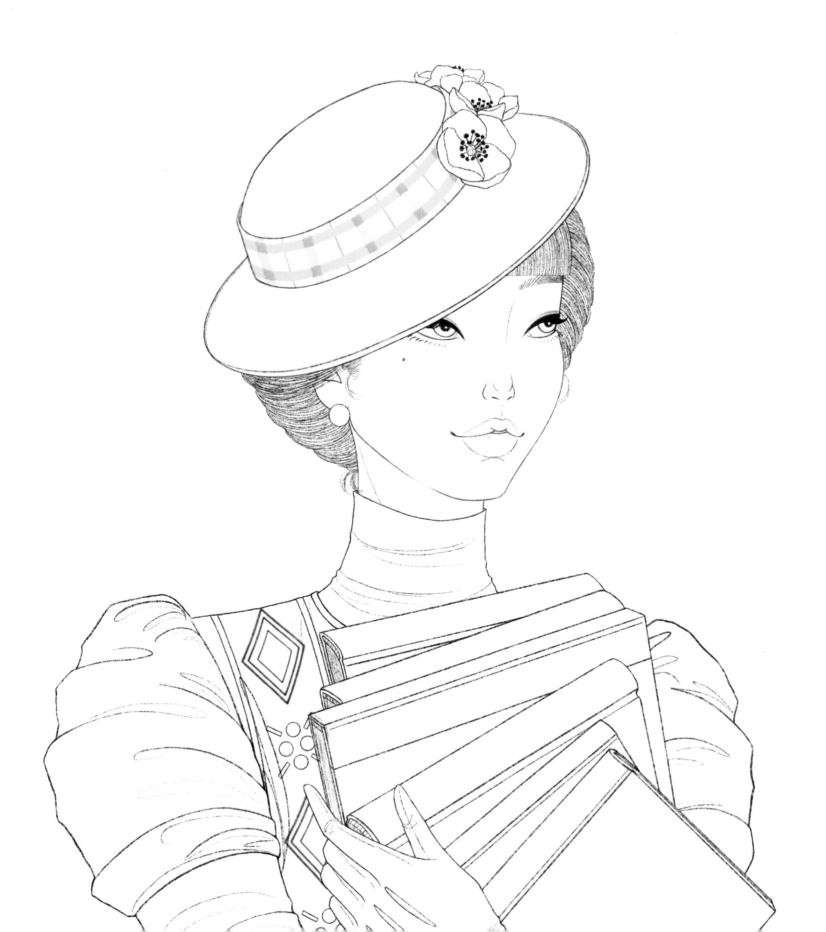

*Love letter*

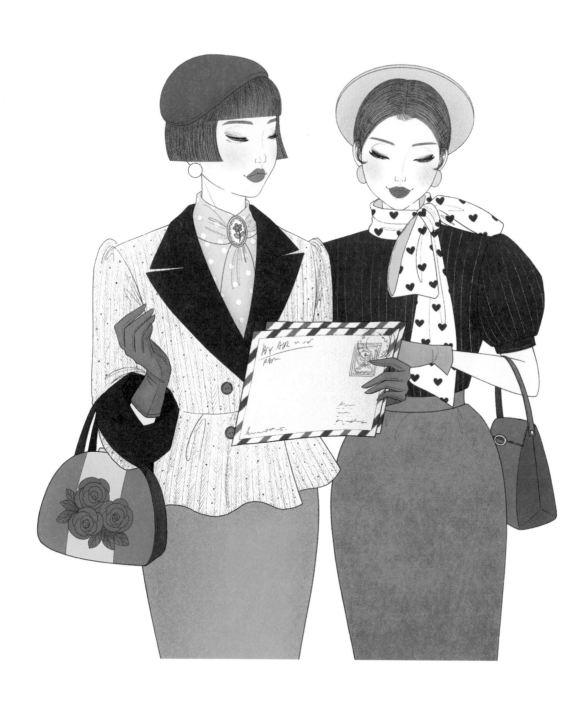

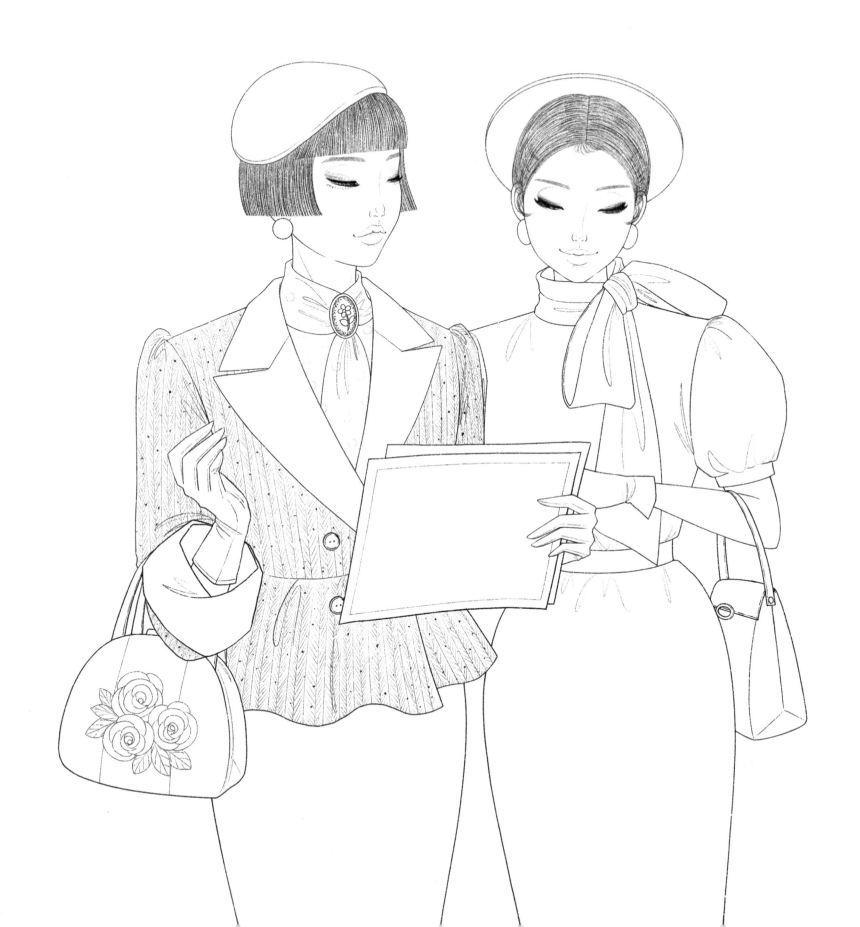